# 風格咖啡館

## 的

# 圓夢故事

悅知文化編輯團隊———

著

夢 想 很 近，
或 許 就 在 街 角 的

cafe

# 前言

每個人都曾有過開一間咖啡館的夢想，
在那方小小的天地裡，
遠離一再重複的寂寥生活、自由打造成個人喜歡的風格，
在咖啡香氣中一步一步實現夢想的藍圖。

不過，營運一家店並非想像中簡單，
不是只有煮咖啡、服務客人等看得到的表面工作；
更多管理層面，包含採購、人事、成本等瑣碎事項，
眉眉角角更是藏在細節裡⋯⋯

獨立咖啡館與集團咖啡館的經營心法有何不同？
且聽 12 位開店圓夢的店主人不藏私地分享。
他們告訴你：「不要做一個夢想家，而是當一個實踐者！」
勇敢實踐自己所相信的，你的人生一定會變得精采萬分。

# CONTENTS

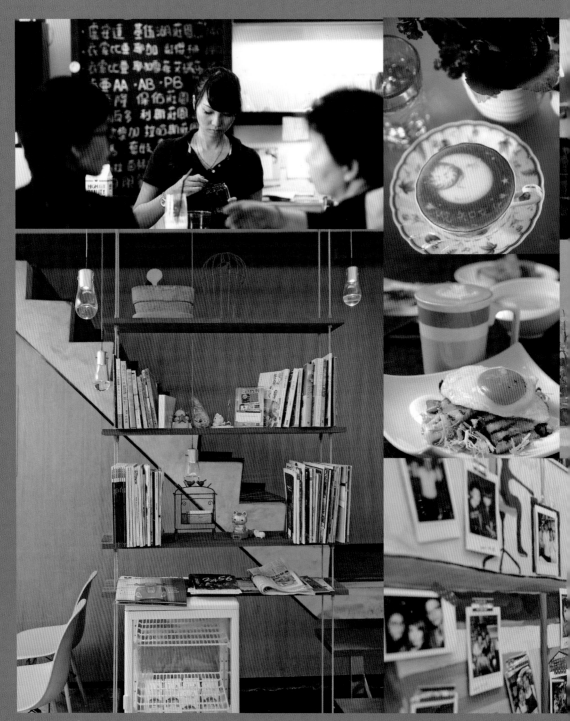

TYPE1

新世代的築夢踏實

如果你還年輕，

該如何為自己募集資金、經驗與人脈，

打造人生中第一家夢想咖啡館。

Mi'S 謎思咖啡
Topo+Café 拓樸本然咖啡店

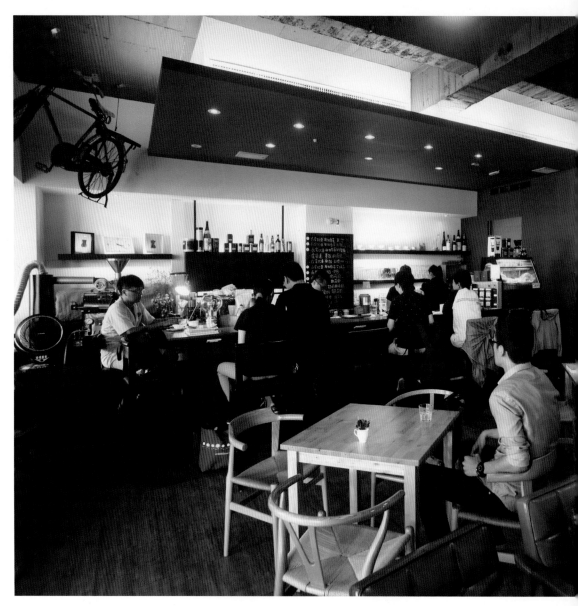

 **01** 不做一個夢想家，而是當一個實踐者

# Mi'S Café 謎思咖啡

Mi'S 有錯過、錯誤、想念的意思；Mi'S 念起來則像是迷失、謎思或迷思。Mi'S 咖啡有著經營者張孟軒濃濃的個人色彩，它超越了空間的表述，更多的靈魂在咖啡館主人自身的故事裡，他迷思過，他想念著，他感受痛心的失去，他堅持圓夢的執著，雖不至於悲喜交加，但這間咖啡館一路走來的確是他冷暖自知的人生縮影。如今的孟軒談起 Mi'S 的開創過程，已不再是那個擁抱青春夢想的男孩，而能篤定未來的方向，學會堅持，追求踏實。Mi'S 咖啡緣起於家人的寄託，對孟軒而言，也是他的第二個家。

## 勇於作夢，抱持謙虛的學習心態

　　孟軒坦言，雖然退伍後才開始認真思考經營咖啡館這件事，但其實在高中時就有了開店的夢想。求學階段的他循著傳統的道路，一路從高中念到大學，緊接著，有了一份正當的工作，成長背景再平常不過了。自高雄應用科技大學畢業後，在補習班教授數學，後來任職於科技業，薪資收入足以讓他衣食無缺。但當時他陷入內心的自我辯證，不斷反問自己「接下來的人生只能這樣了嗎？」，於是孟軒選擇為自己的人生勇敢一次。但，只是下定決心到咖啡館打工，不但長輩無法諒解，對同輩來說也不可思議，尤其他的父親是公教人員，眼見兒子放棄所學專長而低就服務業，更加難以釋懷。在咖啡館打工初期，不斷陷於洗杯子、摔盤子的自責和自我糾結中，還必須面對旁人的冷言冷語，那段日子的內心壓力和挫折感，絕非現在輕描淡寫可以帶過的。

　　回憶起自己第一次到咖啡館打工時的景象，孟軒笑說：「我連歡迎光臨四個字都說得吞吞吐吐」，後來當自己店內的新手員工上工犯錯時，他總是拿自身經驗自嘲說：

「我端的第一杯綠茶就是直接潑在客人身上」，藉著溫暖的鼓勵化解心防。即使當時的他難免在心裡對自己的抉擇反覆拉扯，卻從未萌生退意。

在咖啡館打工的兩年間，孟軒給自己的心理建設就只是「學習」，而不冀求存錢，這段時間也讓他的人生觀有了很大的轉折。孟軒強調，雖然很多書籍都指出金錢一分一毫得之不易，但非得親身經歷過後，始能明瞭箇中道理。他以前花費都不經思考，像是球鞋、網拍都隨意購買，經歷打工時期的月光族生涯及開店之後，才體會到儲蓄的必要性。諸如種種看似微小的改變，卻足以令原本不支持他的長輩們改觀，且給予欣慰的肯定。

Mi'S Café
謎思咖啡

## 銘記生命中每位貴人伸出的手

能實踐 Mi'S 咖啡開店的夢想，貴人們的相助居功至偉。孟軒第一個提到的貴人是「冬瓜」，他是和孟軒一起長大的國小同學林偉巡，兩人相交近二十多年。在籌備開店窮途末路之際，冬瓜偷偷把錢壓在一本書裡，只留下一句話「我沒有打算要回去」。因為冬瓜的義氣相挺，孟軒時時惕勵自己一定要成功。「冬瓜是 Mi'S 咖啡得以誕生最重要的角色，但他從不把光環放在自己身上。」至今孟軒依然珍惜著這份相知的情誼。

不可不提的貴人還有 Kimi 姐——宋秋蓉，她也是 Mi'S 店名的由來。Mi'S 是擷取 Kimi 姐的 Mi 和孟軒的軒（Syuan）而成。Kimi 姐是一家日本料理店老闆，也是孟軒之前打工的咖啡館常客。她教導孟軒許多料理職人應有的態度，例如：吧台師傅一定要保持儀容服裝整潔，以及在餐飲方面眼界要開闊，要經常自我提升。這對孟軒來說談何容易，當時他的待遇根本無法應付那麼多增長見識的

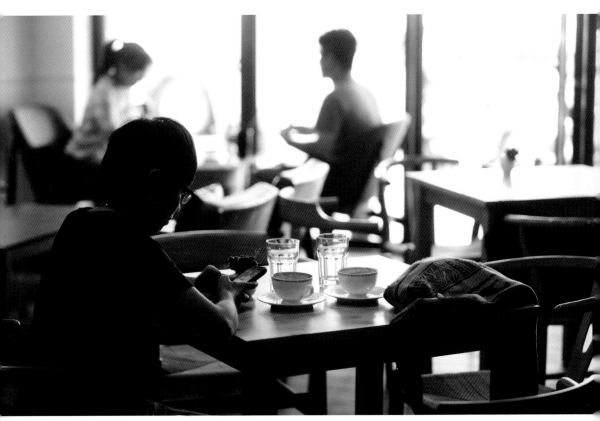

舒適的空間讓人坐在咖啡館裡，總能自在地享受自己一個人的咖啡時光，聊天、上網、看書、發呆多麼自然而然。

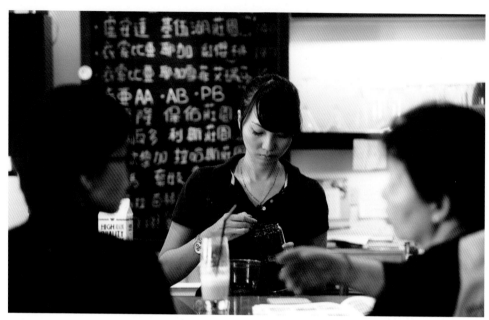

吧台前的搖滾區不但可以感受煮咖啡那份迷人的專注，有時還能享用聞香杯招待品味莊園豆。

奢望。於是，Kimi姐出遊時便會邀孟軒同行，像是到屏東大武山尋訪咖啡豆產地，或是到台中等地的咖啡館見習。因為 Kimi 姐持續不斷地鼓勵，並傳授分享開店的態度，對創業新手的孟軒來說，不啻是事業上的精神導師。

　　回想一路走來，提到另一位貴人，孟軒難得笑得甜蜜，述說著女友鄭伊婷在身邊給予了最重要的力量。在籌備咖啡館至開店初期，正逢孟軒母親癌末安寧之時，伊婷的陪伴支撐他度過最脆弱的時刻，為此還放棄了其他更好的工作，毅然決然留在 Mi'S 咖啡協助打點，讓 Mi'S 咖啡能夠走過風雨飄搖的起步階段、循序成長。此外，店裡的文宣、板書、菜單、甜點、麵包幾乎是她一手包辦；當人手不足時，她也不排休。孟軒細數諸多和摯愛一起走過的時光，一點一滴的感動累積著。

　　電影《少年 PI 的奇幻漂流》中，有句台詞「人生就是不斷地放下，但遺憾的是我們沒有來得及好好告別。」猶似刻畫了孟軒「轉大人」的心路歷程。其實，

<div style="text-align: right">

Mi'S Café
謎思咖啡

</div>

在孟軒母親辭世的那年，他相繼失去了三位至親，每每觸及心中的痛，總難以自抑，言及至此，眼前的孟軒忍住了奪眶而出的眼淚，卻掩藏不住瞬間哽咽的聲音，Mi'S 也許是他想念家人的一個所在、一種方式。孟軒說：「Mi'S 咖啡是為了讓媽媽看到我的成就，是我下定決心改變的最大關鍵。」

## 新設計與舊時空相互演繹

望入 Mi'S 咖啡的落地窗內，發現這裡總是人氣熱絡，走進其間，滿室瀰漫著咖啡香，卻意外地維持著閒適寧靜的生活感，人們自在地處於各個角落，讓人浮現出歐洲街角咖啡館的美好畫面。

雖然前金區屬於高雄早期發展的舊城區，但房租相較熱門的愛河地段便宜。店門前映入整排行道樹的綠意廊道，無須格柵植栽或造景，街路風景就是最自然的生活情調。

店址的前身曾是一間酒吧，孟軒保留了部分的空間陳設，加上自己的設計，露出的屋頂管線流露出工業風形象，一旁老家的腳踏車就懸吊在屋頂角落，彷彿讓時光凝結在此。家具的搭配更是獨樹一格，巧妙地將 Y chair 木椅、丹麥扶手椅

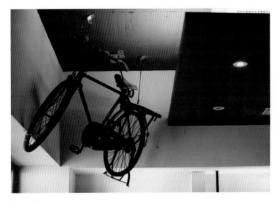

1  2

1. 老家的腳踏車懸吊在屋頂角落，讓孟軒時時能夠想起最純真的自己。2. 孟軒偏愛復古老件，阿嬤的櫥櫃當作書櫃，懷舊氣息自然不矯作。

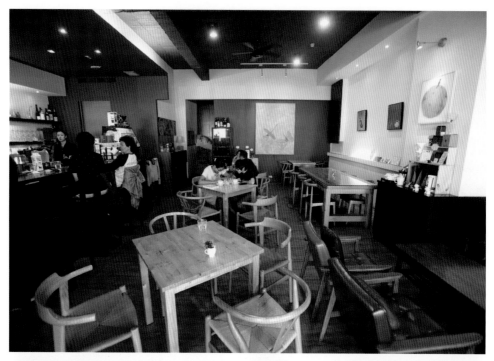

1
2　3

1. 身為家具控的孟軒，偶爾總會對 Y chair 木椅、丹麥扶手椅和企鵝椅等設計名椅出手。2. 不刻意營造的藝文空間，分享給孟軒好友展出油畫自由創作。3.Mi'S 名片也有設計感。

和企鵝椅等現代設計品揉合在同一個空間之中，還有用老家屋簷檜木訂製的長桌、阿嬤嫁妝的木櫥更添懷舊情調，新時尚和舊復古創造出完美的和諧。這對身為家具控的孟軒而言，亦是怡情養性的一大樂趣。

咖啡吧台前的座位被孟軒戲稱為搖滾區，坐在吧台椅上，可以觀賞吧台手煮咖啡的姿態，有時吧台師傅還會端出聞香杯招待，讓客人們有意外的驚喜。孟軒說，自似取悅別人，其實更像是造福自己，為客人帶來幸福，是多麼開心的事！

## 善用廚房空間，讓經營多元化

說起咖啡，孟軒有他一定的堅持，Mi'S 只提供單品咖啡，不販售義式咖啡。他還曾求教於咖啡達人張雁翔，不斷地鑽研烘豆技巧，並供應客製化的義式配方豆，期許 Mi'S 咖啡未來能達到每週有 20 支莊園豆的理想目標。

翻看菜單時，特別留意到這裡的午餐供應一般咖啡館不常見的菜色，如日式烤魚定食、讚岐烏龍麵、咖哩飯、手工水餃、著謎魯肉定食等。孟軒表示，由於廚房的空間很大，原本就將 Mi'S 設定為早午餐概念的咖啡館，再加上 Kimi 的妹妹 Erika 曾在日本求學，便借重了她擅長的日式料理能力。孟軒以給自己吃為原則，對於食材絕不馬虎，像烤魚就選用挪威鯖魚，還有遵循古法製成的讚岐烏龍麵，皆被饕客視為隱藏版美食。

早餐也主打獨有的特色餐點，「日式元氣早餐」是日本米、日式鹹魚、漬物、味噌湯的組合，還有歐式麵包拼盤、小巷貝果餐，以及手工杯子蛋糕、英式司康、日式鬆餅、火腿飯糰等輕食。除了取材自吳寶春師傅的麵包，因為孟軒家鄉鄰近嘉義梅山，不定時也會推出嘉義特產如梅子等神秘點心。

孟軒說，由於起步太晚，看著許多前輩跑在前頭，驅使自己不得不一直往前衝，努力跟上大家腳步。因此，他嘗試在咖啡館時間之外，為空間延展出更多可能性，並在不增加人事成本前提下，將營業時間延長。目前 Mi'S 咖啡到了晚上會搖身變成 Lounge Bar，供應西班牙紅白酒、奧地利啤酒，以及西班牙下酒菜 tapas、牛排、松阪豬、生蠔等風味小食。

1. 除了喝咖啡，學習認識咖啡豆。2. 日式元氣早餐為日本米、日式鹹魚、漬物的組合，相當獨特。3. 歐式麵包拼盤。4. 咖啡館晚上變身 Lounge Bar 時，是下班後放鬆小憩的好去處。

1 2
3 4

## 以務實的態度，在穩定中求成長

25 歲當學徒、27 歲成功開店，對於同樣有志創業的人，孟軒建議要預設停損點以及備妥周轉金。雖然聽起來似乎打擊士氣，但卻是最務實的處事態度。另外，開店初期務必要觀察及計算每天來客數。相對於其他類型的餐飲，咖啡館的翻桌率低，空間觀感更會影響消費意願，一旦桌椅間距擺設過於擁擠，客人就無法放鬆，滿意度低，自然就肯定留不住客人。以 Mi'S 咖啡為例，寬敞空間搭配舒適座椅，甚至將 Wifi 升級至 100MB，當客人愈感悠閒、自然就待得愈久，付出 200 元能享有 250 元的價值感，自然而然就會提高回客率。也因此，Mi'S 咖啡向來不接受團購消費，以量制價衝高營業額，對個性咖啡館來説是一大禁忌。

「不要做一個夢想家，而要當一個實踐者。」孟軒以過來人的身分分享這席話。他笑説，開咖啡館不是一件浪漫的事，偶像劇都是騙人的情節，其實洗杯子、晾杯子才是真實人生。自稱有偏執狂的孟軒，仍不改勇於做夢的本性，「做夢，是要去做了，夢才能成真」，言談之間仍吐露著那股初生之犢的傲骨勇氣。開店難免會面對許許多多的挫敗與難關，只要堅持信念，再困難的障礙也會跨過，絕不要輕言放棄。咖啡的世界如此美好，雖然總有不如意，但開心與成就絕對大過於挫折與失敗！

Mi'S Café
謎思咖啡

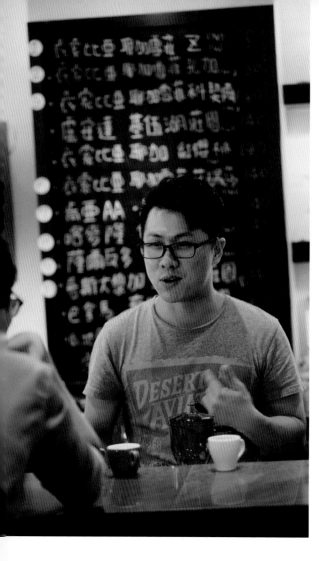

### 張孟軒

1985 年生，經營咖啡館資歷兩年。
在高中時期即擁有開一家自己咖啡館的想法，
但直至退伍後才真正化為實際行動。25 歲時，
離開科技業到咖啡館當學徒打工，27 歲時正
式開店。謎思咖啡目前已屆滿兩週年，籌備中
的謎思二店，預計八月中旬開幕。

### ○ 老闆的一天

**平日／假日**

06：00　起床
↓
07：00　準備開店前置作業、清潔、
　　　　熱咖啡機、煮米
↓
08：00　開店
↓
15：00　準備烘豆、整理豆單
↓
18：00　測試風味
↓
19：00　準備咖啡館打烊、清潔磨豆機
　　　　與義式機
↓
20：00　打烊

※ 週五～週日 20：00 之後為 Lounge Bar，
　由其他人員負責。

▲ 每天平均工作時間：10 小時

## Mi'S 謎思咖啡 　　　　　　　　　　　　　　 Shop Data

電話：07-201-0188

地址：高雄市前金區市中一路 167 號

營業時間：週一～週四 08：00 ～ 19：00；週五～週日 08：00 ～ 24：00

座位：28 席

店鋪面積：約 26 坪

平均消費額：160 元

網址：www.facebook.com/MISCOFFEE

## 創業情報

開業時間：2012/6

籌備時間：2 年

創業資金：120 萬

資金來原：個人貸款 40 萬、股東合資 80 萬

收支平衡：創業後 6 個月

員工人數：4 人

平均月營收：不便透露

客層資料：

男生（40 %）女生（60%）

☐ 20 歲以下 ☑ 21~30 歲 ☑ 31~40 歲 ☐ 41 歲以上

☑社區客群 ☑外來遊客 ☐ 上班族 ☑學生 ☑自由業

☑個人或散客 ☐ 團體聚會 ☐ 家庭聚餐

☑其他描述：對「家具和裝潢」感興趣者。

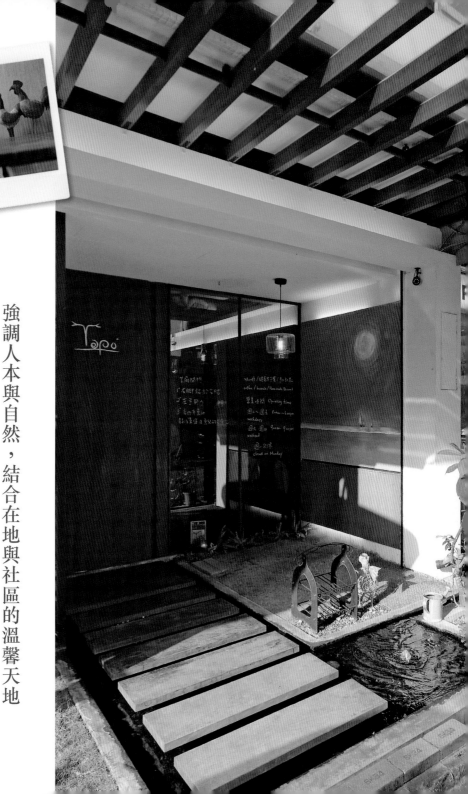

02

強調人本與自然，結合在地與社區的溫馨天地

Topo+Café 拓樸本然咖啡店

過了天母最熱鬧的圓環持續往上走，開始緩緩爬坡的路段，每走一步就少了些商業氣息，寧靜的巷弄散發著悠閒因子，Topo+Café 拓樸本然咖啡店就隱身坐落於其中，若不細找，很容易就會與它擦身而過。

門前一池水塘洋溢著小情調，妝點的綠意無時無刻提供著清新感受。拉開厚實的木門，眼前呈現的正是 Ivy 與 Ken 夫妻倆悉心經營的小天地，不刻意營造出時下流行的工業風或文青風，只是按照自己的想法，打造舒適如家的一方天地，與氣味相投的朋友分享。

## 職涯歸零，只為找回年輕時的夢想

很多人的夢想都是從青春開始編織的，對於 Ivy 來說也是一樣。感情融洽的一家人，總是在餐桌前有說有笑、閒話家常，回憶起高中求學時的某天，靈光一閃的 Ivy 突然跟弟弟 Ray 提議：「將來我們可以合開一間店，你在樓上做設計、我在樓下經營咖啡店，一起工作一定很開心。」Ivy 笑說當時年紀小並沒什麼多想什麼，也不知道未來會如何，只覺得若能和弟弟一起工作感覺應該很不錯。幾年後，Ray 朝著自己的興趣唸了建築設計，Ivy 則選擇了商科，畢業之後成為朝九晚五的上班族。當初的閒聊還以為只是一場玩笑話，便暫時被擱置在一旁了。

成為上班族的這段日子，Ivy 坦言，對於日復一日的例行工作感到疲乏，無法從中獲得成就感。反而是經常雞婆地熱心協助同事們，忍不住幫東、幫西的，才在過程中發現自己其實比較適合服務業。當這個想法一冒出，就像是發芽的種子急欲破土，Ivy 越來越渴望能夠得到改變。

2010 年可以說是她人生中的轉捩點，毅然決然放下一切前往澳洲打工，藉由轉換環境讓自己歸零、找回初衷。也許命運之神正以它認為的方式在激勵 Ivy 勇敢踏出去，以面對內心深處的夢想。當初並未預想要在這趟打工之旅得到什麼，然而，所接觸到的人、事、物，卻一個個巧合地與當年隨口說起的開店夢想息息相關。回想起在澳洲的兩份工作，恰好負責了餐飲服務的內場與外場，讓 Ivy 了解到原來營運一家店並非想像中簡單，不是只有煮咖啡、服務客人、洗碗等看得到的表面工作；更多管理層面，包含採購、人事、成本、班表等瑣碎事項，眉眉角角更是藏在細節裡。這時才感到隔行如隔山，如果當時沒有遇到熱心的經理傾囊相授，願意把多年工作經驗傳給只是打工的 Ivy，如今的她可能還在創業路上跌撞。談起這份情誼，至今讓她仍相當感念。

實現 Ivy 開店的另一個美好因素，就是在澳洲遇見現在的先生 Ken。在澳洲學習西式餐飲的 Ken，兩人因緣際會在同一家店工作，由於想法相近以及懷抱著相同的理想，很快就決定攜手一起構築未來。有了伴侶的加持讓內心更踏實，年輕的夢想在此刻彷彿近在眼前，好像伸手就可以碰觸得到那般真實。加上從小父母就以開放的態度教育 Ivy，對於創業，不僅鼓勵還全心支持，更願意投注資金，將心意化為實際行動。在 Ivy 尚未從澳洲打工回國之前，就積極協助尋找開店地點，弟弟 Ray 也著手籌劃裝潢事宜。於是，開店夢想的嫩芽便在家人愛的滋養下，慢慢茁壯。

## 結合樹、空氣、人與水的舒適空間

由於多年培養的姊弟默契，Ivy 僅跟 Ray 說明想要一個像家一般、毫無拘束的舒適空間，其他便全權交由 Ray

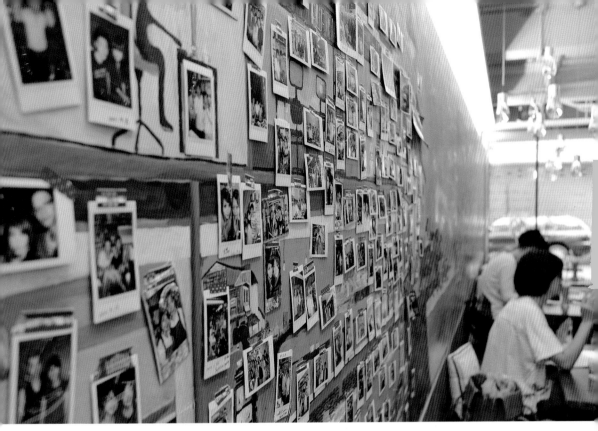

1　　2　　1. 架上的書籍區分為兩大類，一邊是建築設計、一邊是生活飲食。從藏書便可以一目了然店家想要傳遞的精神。2. 牆上貼滿了數十張拍立得，全都是店主與朋友或來客的合影，每一張都有值得回憶的點滴。

Topo+Café
拓樸本然咖啡店

規劃設計。所有想法的串聯不得不從店名 Topo 談起。T 代表樹（Tree）、O 是空氣（O$_2$）、P 代表人（People）、最後一個 O 則是水（H$_2$O），將這樣的概念轉化成 Logo，完美貼合經營者想要傳達的人本與自然。Topo 也是「Topography（地方）」的字根，Topo+Café 除了揭示這裡是喝咖啡的場所，更有家的涵意，希望能提供客人宛如在家一般的輕鬆自在。而建築領域有門拓樸學，正好呼應了位在二樓由 Ray 負責的空間設計工作室。簡簡單單的四個英文字母，卻富含深遠寓意。

Topo+Café 的空間並不大，要在有限範圍內呈現出大自然的氛圍，實在需要相當的堅持。也因此，店主人不惜將大門內縮，將珍貴的空間讓渡給入口處的庭院小池，循著池水上方木棧道步入店內，一道細細水流也隨之劃入空間，最後在樓梯下方匯聚成一隅清新。水中鯉魚們毫無拘束地自由進出，空氣中流動的樂聲，彷彿因魚兒的悠遊而顯得輕鬆愉悅。前方的落地玻璃與後方的鏡面巧思，是 Ray 展現的魔術視覺手法，以穿透性與延伸性，即使店內滿座也不顯侷促。

天花板上一盞盞垂墜的吊燈宛如流星劃下，不需刻意仰望也能欣賞。宛如水滴狀的玻璃燈罩捧著各色的液體，藍色、粉色、橘色、綠色等蕩漾在空中，透過燈光照射，在桌上與地面暈染成一圈圈淡彩，十足夢幻。抬頭一看交織的管線，亂中有序地在天花板上遊走，差點也要跟著迷路了！這個靈感取自荷蘭畫家蒙德里安的作品，以輕鬆的手法將藝術融入空間設計，打破管線內藏的既定印象，變成另一幅有趣的風景。

進門右手邊一整面「大船入港」的手繪插圖，則是 Ray 的太太蓓蓓一筆一畫慢慢堆疊出的景色。從事美術設計的蓓蓓用色溫暖，橙黃的背景就像是被和煦的陽光照耀著，充滿了暖意。這艘船意味著夢想啟航，也代表了一家人在同一艘船上齊心打拚。再向前，就來到一座港灣，港灣上矗立著一棟三層樓的房子，雖然這片牆面貼滿了與朋友合照的拍立得，但仔細瞧便會發現，這房子正是 Topo+Café 呢！剖面圖上能清楚看見一樓咖啡廳、二樓工作室、三樓居家的樣貌，一家人緊密凝聚的感情在這幅畫上完全展露無遺。

除了蓓蓓展現的巧手繪圖，Ray 也不遑多讓地親手打造

1
2　3

1. 從天板垂墜的燈飾，包覆著繽紛的液體而帶來輕快活潑的氣氛，一進門就能擁有好心情。2. 踏著一片片木板，小心翼翼不要踩進水塘裡囉！這是 Topo+Café 的迎賓趣味。3. 魚兒魚兒水中游，游來游去竟然遊入了店內，充滿童趣的景象教人忍不住揚起嘴角。

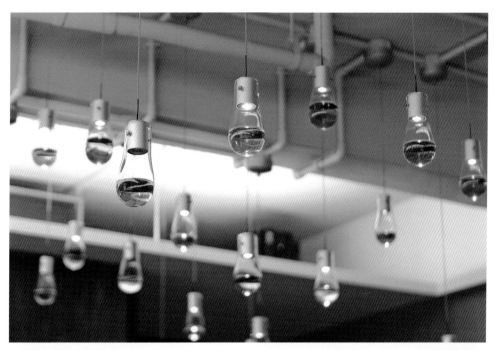

店內每一張餐桌。將一根一根木材直立拼貼，呈現了特殊的方塊模樣，材質堅硬耐磨的優點，不但兼具造型與實用價值，也大大滿足了設計師親手製作的渴望。店內每個部分都是以細工慢活的方式處理，可説是投注了全部的心力，難怪光是裝潢就花費了四個月的時間！

## 手作餐點強調健康取向

Topo+Café 拓樸本然咖啡店的餐點規劃，早在兩人澳洲打工時期就有了雛型。一直以來，Ken 都是採用少油少鹽的調理方式，偏向地中海式風格，並使用大量橄欖油、番茄等食材。加上兩人在墨爾本走訪了許多咖啡廳，發現當地早午餐相當多元，除了台灣常見的美式風格之外，也有豐富的生菜種類，這種輕食類型剛好符合 Ken 的飲食習慣，因此決定朝著健康取向來設計菜單。

側面長長的壁畫隱喻著 Ivy 與家人共乘一船的奮鬥，港灣與岸上的建築則是讓他們安居的所在。

Ivy 強調，由於兩人的嘴都很挑，自己不愛吃的絕不會端出去給客人，不論是濃湯或醬料一定親手調製，提供安心無負擔的料理。一口滑順濃湯忠實呈現食材的清爽原味；手工麵包無油、無糖、無添加改良劑，低溫發酵 12 小時成就厚實質感，一經咀嚼便透出迷人芳香；咖啡使用的焦糖也是小火慢熬成香甜，絕非添加色素的調味品可以比擬。食材挑選大多以台灣在地為主，像是勤億黃金視好蛋、宜蘭豪野鴨、屏東大麥豬培根等，透過用心的自然烹調手法，讓好食材的好味道不被掩蓋。隨著四季更迭，餐點使用的蔬果也會跟著變換，此時，菜單就會適度進行調整，一方面供應當令的鮮食，另一方面也能藉機換換口味，提供熟客不一樣的驚喜。

　　既然菜單設計由 Ken 主導，飲料部份就交由 Ivy 負責。回到台灣後，Ivy 特別去學習沖煮咖啡的技巧，並取得飲料調製的證照，雖然這並非開店的必備條件，但對於她來

Topo+Café
拓樸本然咖啡店

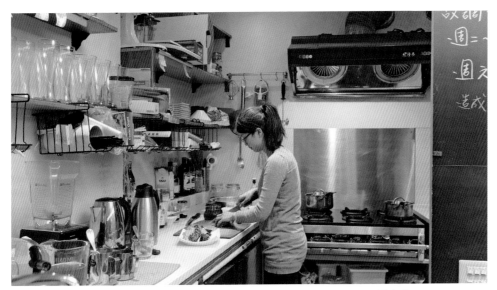

Ivy 的身影忙碌穿梭於外場與廚房之間，喜愛服務業的她總是面帶微笑，散發溫暖的氣息。

説，這不但是給自己的功課，也是看重客人的一種態度表現。在試過數種豆子之後，最後挑選義式綜合豆做為店內咖啡的基礎，再將中焙與中深焙按照比例混合，調製出店主人認為的最佳層次風味。

## 家人是最堅強的後盾

有父母支持、家人相挺，從構想、規劃、找地點到裝潢等，看似一路順暢的開店過程，其實仍有不少預期之外的難題。當初只是一股腦兒熱血地想要達成夢想，卻忘了全家都是開店新手，沒有人有過任何經驗。像是店址選在天母住宅區，僅憑媽媽感覺環境不錯，之前卻從來沒有在這一帶生活過，對於附近客群的喜好和習性，全都是在開了店之後才開始慢慢摸索的。原本設定的營業時間是從中午到晚上，但社區氣氛濃厚的天母，許多人一早就開始活動，這樣特殊的作息也是經歷幾個月營運不佳才觀察到的。於是自 2012 年起，調整至早上 8 點開店、晚上 6 點打烊，沒想到居然因此而成為附近媽媽送小孩上學後，稍微偷閒一下的地點。Ivy 開心地說：「只是簡單的改變，不但讓店內來客狀況獲得改善，原本我們抽不出時間和朋友聚會的煩惱也解決了。」

基本的營業狀況穩定後，未來想要如何行銷推廣呢？Ivy 微笑說，雖然營業額還未到達到理想，但目前只想先好好守護得來不易的成果，很感謝一路支持他們的客人不吝口碑宣傳，目前工作與生活可以取得平衡，也喜歡這樣的步調與作息。一家人在同一個地方打拼努力、朝著相同的目標前進，對 Ivy 來說，這就是令她滿足的平凡幸福。

1　2
3

1. 選用大麥豬的厚切培根，入口相當滿足，佐蔓越莓醬和希臘優格則帶來舒爽口感。2. 冰淇淋咖啡以 espresso 澆淋在兩球香草冰淇淋上，融化滋味兼具半熱半冰的口感，相當過癮。3. 寧靜的下午，店裡悠揚音樂伴隨來客度過緩慢時光，是日常中最平凡的景象。

Topo+Café
拓樸本然咖啡店

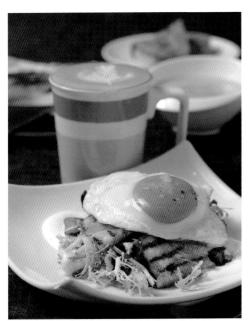

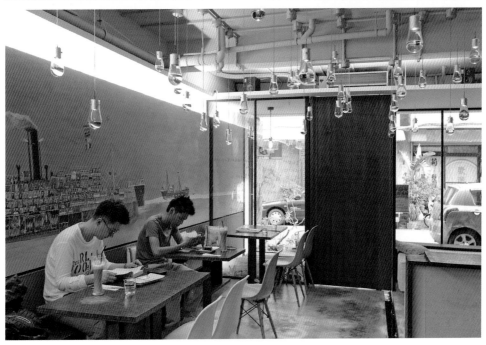

「做好萬全準備，
努力經營並堅持初衷。」

Ivy

1984 年生，經營咖啡館資歷近三年。
大學時期唸的是商學院，出社會後成為一般上
班族；2010 年到澳洲打工，認識了先生 Ken，
兩人決定開設咖啡店。回台後考取飲料調製認
證。店內餐點主要由先生 Ken 負責，完成了從
小跟弟弟在同一個空間工作的夢想。

## ⏱ 老闆的一天

### 平日

06：00　起床
↓
06：30　採買食材
↓
07：30　準備工作、整理清潔、備料
↓
08：00　開店
↓
16：00　補充甜點
↓
17：00　準備打烊、整理清潔
↓
18：00　打烊

▲ 每天平均工作時間：12 小時

### 假日

07：00　起床
↓
08：00　準備工作、整理清潔、備料
↓
09：00　開店
↓
16：00　補充甜點
↓
17：00　輪流吃飯
↓
20：00　準備打烊、整理清潔
↓
21：00　打烊

▲ 每天平均工作時間：15 小時

## Topo+Café 拓樸本然咖啡店

**Shop Data**

電話：02-2876-9337

地址：台北市士林區中山北路七段 38 巷 7 號

營業時間：週二～五 08：00 ～ 18：00；週六日 09：00 ～ 21：00；週一公休

座位：22 席

店鋪面積：約 17 坪

主要菜單：咖啡、現打果汁、花草茶、健康早午餐

平均消費額：約 350 元

網址：www.facebook.com/topoCafé

## 創業情報

開業時間：2011/9

籌備時間：約半年

創業資金：約 200 萬（裝潢 100 萬、設備 70 萬、
　　　　　週轉金 30 萬）

資金來源：個人存款 75%、父母集資 25%

收支平衡：創業後 6 個月

員工人數：4 人

平均月營收：約 20 萬

客層資料：

男生（30%） 女生（70%）

☑ 20 歲以下 ☑ 21~30 歲 ☑ 31~40 歲 ☑ 41 歲以上

☑社區客群 ☑外來遊客 ☐ 上班族 ☐ 學生 ☐ 自由業

☑個人或散客 ☐ 團體聚會 ☐ 家庭聚餐

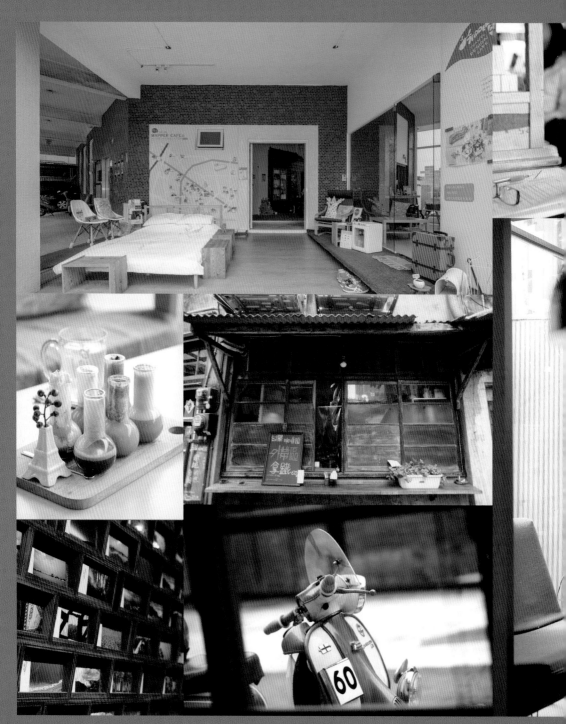

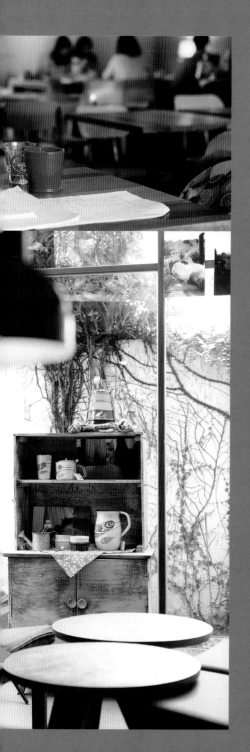

**TYPE2**

打造獨一無二的風格 CAFÉ

將理想中的咖啡藍圖，
與自己的興趣或喜好結合，傢俱、單車、老屋或旅行，
打造 100% 個人風格的咖啡館。

Mapper Café 脈博咖啡
ECOLE Café 學校咖啡
frog‧café 蛙‧咖啡
甘單咖啡

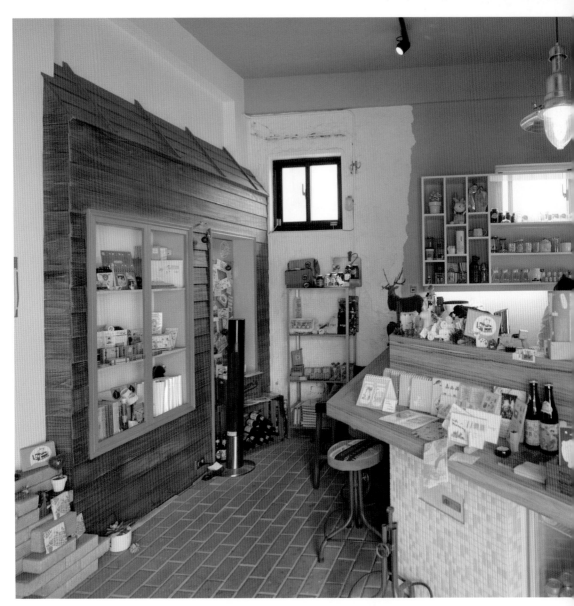

 **03** 以品牌經營策略，打造旅行概念咖啡館

# Mapper Café 脈博咖啡

————間讓旅人更靠近城市的咖啡館，該是什麼模樣？在 2010 年的一趟韓國旅行中，Malu 帶著女友 Cami 走進首爾弘大的一間咖啡館，當咖啡師端上一杯浮著笑臉拉花的熱咖啡時，頓時他找到了問題的答案。「雖然我不懂韓文，對韓國也不了解，但透過這杯咖啡與這間咖啡館，正在旅行的我感受到了這地方的友善，感覺自己更靠近了這個城市。」懷著這份美好的回憶，兩年後，他在台中開設了 Mapper Café，一間讓旅人更靠近城市的友善咖啡館。

## 咖啡館的精神主軸——咖啡、旅行、設計

初次造訪 Mapper Café，就對這裡的空間設計留下深刻印象，一張擺放在騎樓下的木架雙人床，床上鋪著床包、棉被及兩個枕頭，讓人好奇這是讓旅人舒適住宿的裝置藝術？還是真的可以躺下來睡午覺的貼心所在呢？在床後的騎樓牆面上，有一張巨幅的台中市地圖，上面標示了台中的知名景點、人氣咖啡館和餐廳等，如台中植物園、刑務所演武場、東海大學、打鐵豆花、金寶茶餐廳等，即使是對台中不熟悉的旅人們，應該也能根據這地圖展開一場美好的城市之旅吧？然而，Mapper Café 為什麼會決定把床與地圖放在半戶外空間呢？

Malu 說，一開始構思 Mapper Café 的品牌精神與特色時，就把咖啡、旅行、設計設定為精神主軸。除了當然要提供好的咖啡，在旅行與設計的部分，反覆地思考之後，想起自己在過去的旅行經驗中，地圖不只是旅途上最好的伴侶，也是開始想像一座城市的起點。而繪製地圖的人（Mapper）不只用地圖介紹了這城市的輪廓，也傳達了他對城市的描述與觀點，引導旅人進入。這和 Malu 想透過咖啡館來分享旅行觀點的想法不謀而合。因此，便將咖

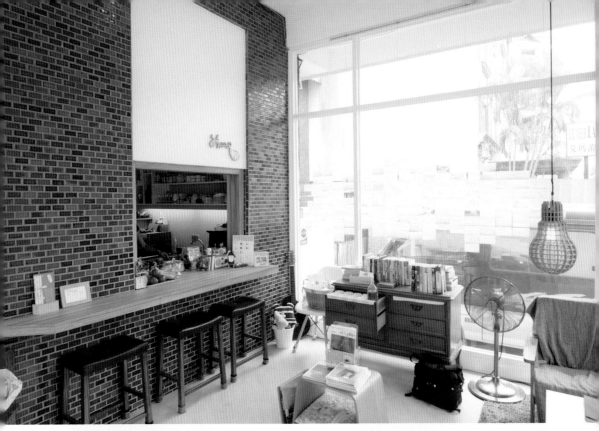

1
2　3

1. 利用整面舊磁磚牆做成獨一無二的復古小吧台。
2. 開放式工作區創造與客人近距離的互動空間。
3. 巧妙選擇具質感的國際雜貨，創造旅行的想像。

啡館命名為「Mapper Café」，外牆上這幅由他親手設計的城市地圖，則代表了 Mapper Café 推薦的台中好去處。

　　「地圖上標示的所在都是我親自造訪過，而且還是喜歡到非得推薦給朋友與客人的私房景點。」一個可坐又可躺的舒適床組，一幅好讀又具設計感的地圖，讓許多客人特別愛坐在這裡，享受旅程中美好的停留。「牆上這幅地圖為我們與客人創造了許多互動機會，我們會向客人介紹地圖上的景點，或是請他們分享自己觀點，也會不定期請客人投票推薦地圖上的地方，再依排名向大家推薦。Malu 欣慰地說：「有不少旅人從 Mapper Café 開始一趟難忘的旅行後，反過來也會向我們推薦他們發現的好去處，所以我們每隔一段時間就會重新繪製地圖，把我們與客人都喜歡的景點加上去。」因為 Mapper Café 的存在，原本在台中不曾走進巷道的旅人們，開始走進民生北路這條台中文青們鍾愛的小街巷，一邊坐在咖啡館裡喝杯好咖啡，一邊欣賞老台中人的生活風景。

## 獨一無二的空間，打造處處是風景的旅程縮影

　　開店前曾從事品牌包裝、美術設計的 Malu，不僅僅店裡的空間效果、視覺設計都親手規劃，Mapper Café 的品牌形象同樣不假他人之手，也因此才有了清楚的風格形象與執行計劃。他以「旅行概念咖啡館」為 Mapper Café 的形象主軸，所有空間細節與用餐氛圍的營造，全都環繞著既定的概念開始鋪陳。「由於 Mapper Café 是一間旅行概念咖啡館，所以我們很重視旅行的概念如何呈現，店裡的視覺空間、餐飲設計、服務方式、分享資訊等，各環節都盡量扣著旅行的主題來鋪展，提供美味的咖啡與舒服的空間、友善的服務，希望客人能在這裡，找到更多有關旅行的樂趣與想法。」Malu 如此說明。

Mapper Café
脈博咖啡

Mapper Café 分成半戶外區、玻璃屋及吧台三大區塊，每處空間都是獨一無二的存在。半戶外的用餐區是由一套舒適的床組為主角，除了床後牆面上的大幅地圖外，兩旁也放了多種免費刊物與情報誌，供大家自由取閱。玻璃屋內除了入口旁的單人沙發之外，落地窗旁的兩組用餐區，有一處鋪上草綠色的地毯與簡約風格的沙發及茶几，讓這裡宛如自家客廳般舒適自在。另一處則放上摩登風格的單腳桌與黃、藍、紫三色木椅，特別適合一個人時的獨處光景，或與好友間的悄悄話時光。這是店裡採光最好的兩個角落，同時也是欣賞街道風景的絕佳位置。

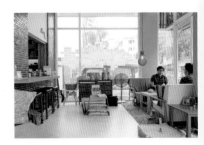

利用混搭方式呈現出繽紛感的 Mapper Café，吧台兩端的座位設計也採用了不同的概念，前端的客人就像是坐在英式小酒館的吧台旁，可以肆意地和店員閒聊談天；後端的客人則像是坐在日式料理亭的板前，可以看到 Mapper Café 夥伴們工作時的背影，與店內空間佈置構成一幅生動有趣的畫面。或許有些人會不習慣單一咖啡店有這麼多重的視覺元素，又或許會覺得這是一間難以歸類的咖啡館。但仔細想想，旅行時所停駐的每一處，不也都有著各自的特色而讓人著迷？或許，這正是旅行概念咖啡館所欲詮釋的：一趟處處是風景的繽紛旅程。

從飲料、餐點到杯盤，
營造出讓人心情愉悅的趣味好食

「這是我們的 Menu，請參考看看！」Mapper Café 的夥伴送上一只桃紅色的小旅行箱，打開後，先是看到紙板設計的拍立得相機、地圖、護照與布包等，再翻到另一面就是店內提供的餐點飲品。在翻閱 Menu 的過程中，就像是在整理旅行箱裡戰利品，心情也不自覺地雀躍了起來。Mapper Café 雖然以咖啡為主軸，但不以咖啡當主

1
2

1. 室內用餐區以大片玻璃牆創造明亮的舒適空間。2. 刻意找不同色彩的系列小木椅，增添趣味性。

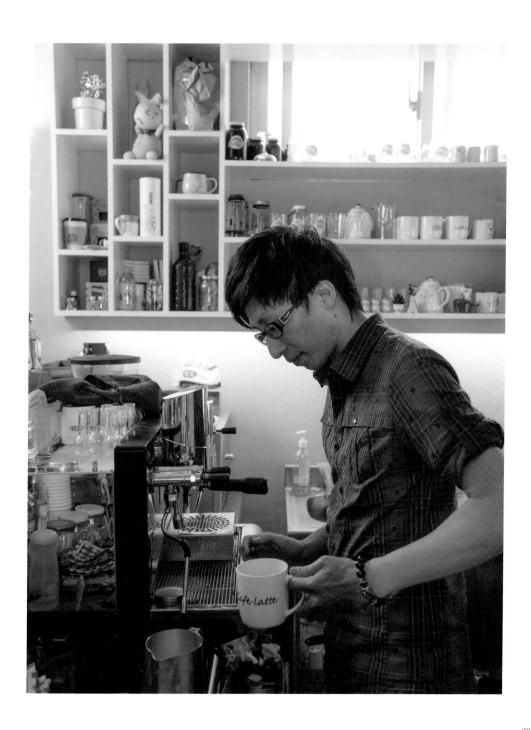

打，反而是其他牛奶飲品、有機茶、手工鹹派、午茶組合、蔬食沙拉、Brunch、米食、麵包等餐點琳瑯滿目，勾動著有「少女心」的客人們張大眼睛挑選，飲料要點夢幻的提拉米蘇拿鐵，還是選小農品牌「野樂茶」的台灣有機紅茶？餐點是超上相的核桃小魚乾飯，還是抹著手工果醬的貝果、英式司康餅？Malu 說：「Mapper Café 提供美味且多樣化的咖啡，但並不刻意塑造專業形象，咖啡是調適旅行與生活的親切夥伴，無論何時何地只要喝到一杯好咖啡，心情都會隨之不同。同樣的，咖啡也可以和各種餐點當好朋友，產生不同的風格與趣味，這在許多國家的咖啡文化裡都可以看到例證。因此在這裡，我們的咖啡有一種友善的溫度、一份舒適的口感，希望在品嘗咖啡的過程中，心情是愉快的。這就是我們的風格。」

　　初次來此的旅人們，Malu 建議試試招牌飲品「環遊世界試管咖啡組」，由六根試管所組成的特色咖啡，光是視覺效果就讓人大呼可愛。試管裡分別裝著義式濃縮咖啡 Espresso、法國歐蕾咖啡、奧地利維也納咖啡、葉門

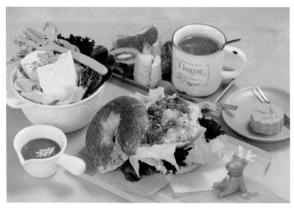 

1　2

1. 台灣風味早午餐，台式餡料佐入貝果，風味令人驚艷。
2. 招牌試管咖啡環遊世界組，六大世界性咖啡風味帶你環遊世界。

摩卡咖啡、俄羅斯咖啡、日本抹茶咖啡，共六種口味，每管只有約 100C.C. 的份量，讓人可以一次品嘗到不同咖啡的風味，很符合 Mapper Café 的旅行主題，是開店至今人氣不減的招牌飲品。此外，用來盛裝餐點的食器也極富趣味，如核桃小魚乾飯是放在仿琺瑯材質的瓷杯讓客人食用，用來裝餐具的底盤則是手術打針時會看到的鐵盤等。Malu 花了許多時間尋找有趣的容器，也是想延續旅行的概念，希望客人在每處細節裡，都能找到旅行時的感動。

## 開店前，請先準備一份完善的企劃書

提到 Mapper Café 的準備過程與開業計畫時，Malu 表示，實際開店前約花了一年多的時間進行準備，這段期間除了尋找開業地點、到各處經典咖啡館拜訪考察，以及學習專業咖啡知識、考取相關執照之外，曾從事品牌顧問及美術設計工作的他，就連 Mapper Café 的 CIS 品牌設計、空間風格、餐飲產品、行銷企劃等部分都詳細規劃。雖然籌備時間較長，不過，一旦確定開店地點後，短短三個月

1　2

1. 咖啡館導入品牌概念經營後，自行開發商品亦是重要環節。
2. 空間細節不可馬虎，處處能看到主人的用心。

1　2
3

1. 雜貨與設計品可在店內販售，增加話題性與額外收入。2. 筆記本也是店內的人氣商品，展示內頁不忘用心手繪。3. 門口的椅子上有各式展覽和旅遊的資訊，供大家免費索取。

就完成施工並順利營業，甚至在部落格上與網友分享開店過程，未開店就先創造話題。

　　至於開店費用，除了自籌60％約100萬元的資金之外，剩下的40％資金則是在完成營運企劃書後，一一向有興趣的投資者們爭取而獲得資金協助。Malu說：「營運企劃書中，詳述了品牌構想、營運計畫及創業準備，希望讓投資者看到的不只是我們的熱情與夢想，同時也希望對方知道一切都規畫清楚了，而且我們是玩真的，這是個成功機率很高、很有意義的計畫，值得支持。」此外，「我們與投資人會建立明確的執行共識與互信基礎，讓他們放心地把資金交給我們運用，並不會干涉營運方式，與合夥、入股的概念有很大的不同。」

　　一份完善的營運企劃書除了順利讓Malu籌措到資金並順利展店之外，開店後，由於有明確的「旅行概念咖啡館」主題，在日後選購各種裝飾小物、食器、雜貨，或是尋找合作藝術家、職人與品牌廠商時，都能圍繞在明確的主題上執行，避免不必要的開銷或合作，也讓整間店的風格、調性及網路形象全然一致。透過Malu固定撰寫的部落格，細數Mapper Café至今已來的變化，不難發現，無論是增添新餐飲、安排新活動，或是放置新的商品、書刊與飾品擺置等，都是圍繞著「旅行」這個主軸且不斷前進。

　　在Mapper Café經營兩年多後，今年四月，Malu在逢甲文華道會館開設了旅行者的小酒吧「Mini Mapper」，並將Mapper Café LOGO上的吉祥物「麥小路」升級為分享台中旅遊、美食資訊的形象品牌，加以獨立經營。若不是一開始就有完整的規劃與構想，Mapper Café如何能在成長茁壯之際，依舊穩定地朝著目標繼續前進呢？

脈博咖啡 Mapper Café

「大膽計畫自己的夢想，
謹慎運用資源與資金。」

## ⏱ 老闆的一天

### 平日

08：00　起床
08：30　採買當天蔬果食材
09：30　準備開店
11：00　更新 Mapper Café 粉絲團、
　　　　回覆留言
14：00　夥伴輪流午餐
15：30　前往 Mini Mapper 準備開店
17：00　更新 Mini Mapper 粉絲團、
　　　　回覆留言
20：00　抽空晚餐，確認 Mapper Café
　　　　營業狀況
21：30　準備 Mini Mapper 打烊
23：00　整理財務報表、回覆郵件、發
　　　　布官方消息、店內設計繪圖

▲每天平均工作時間：14 小時

### 假日

08：00　起床
09：30　準備開店
11：00　更新 Mapper Café 粉絲團、
　　　　回覆留言
14：00　夥伴輪流午餐
15：30　前往 Mini Mapper 準備開店
17：00　更新 Mini Mapper 粉絲團、
　　　　回覆留言
20：00　抽空晚餐，確認 Mapper Café
　　　　營業狀況
21：30　準備 Mini Mapper 打烊

▲每天平均工作時間：12 小時

## Malu

1979 年生，經營咖啡館資歷兩年
勇敢地以募資方式取得開店基金，並且活用過
去所學，將「Mapper Café」成功塑造成高質
感的旅行概念咖啡館，屬於多才多藝並具執行
力的咖啡店達人。

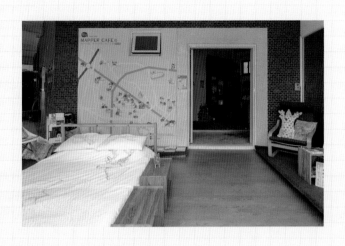

## Mapper Café 脈博咖啡    Shop Data

電話：04-2301-3485

地址：台中市西區民權路 225 巷 13 號

營業時間：10：00 ～ 20：00；週二公休

座位：22 席

店鋪面積：約 20 坪

主要菜單：咖啡、各式飲品、輕食、早午餐

平均消費額：300 元

網址：mappercafe.pixnet.net

## 創業情報

開業時間：2012/2

籌備時間：約 1 年

創業資金：160 萬

資金來源：個人存款 60%、公開募資 40%

收支平衡：創業後 24 個月

員工人數：5 人

平均月營收：不便透露

客層資料：

男生（20%）、女生（80 %）

☐ 20 歲以下 ☑ 21~30 歲 ☑ 31~40 歲 ☐ 41 歲以上

☐社區客群 ☑外來遊客 ☐上班族 ☐學生 ☐自由業

☑個人或散客 ☐團體聚會 ☐家庭聚餐

☑其他描述：有一顆「少女心」的客人

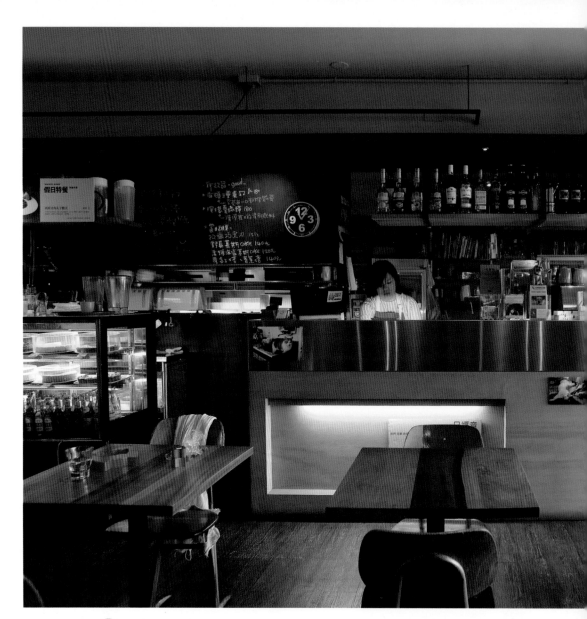

 04 引進歐洲複合式經營，摩登前衛兼具展覽功能

## 'ECOLE Cafe 學校咖啡

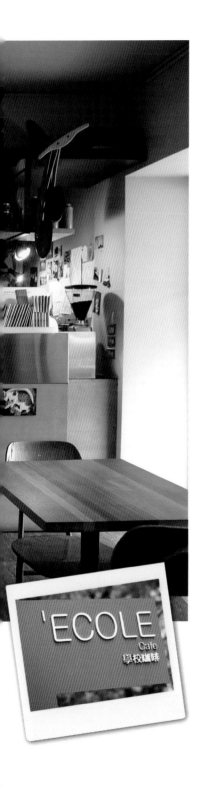

**融**合咖啡與歐洲二手傢俱的咖啡館，光是想像就充滿了畫面！

「'ECOLE Cafe 學校咖啡」的老闆王揚恩，過去是頗具知名度的設計師，主要從事住家、商業空間等室內設計。因為常去富錦街的歐洲二手傢俱專賣店「魔椅」挖寶，和老闆簡銘甫熟識，並結為好友。八年前，簡老闆問他有沒有興趣合開咖啡館？討論結果，兩人便以互相入股的方式，結合了「魔椅」，一間複合式的咖啡店，因而誕生了。

## 複合經營模式隱藏歐洲小店趣味

在歐洲，像這樣以複合方式經營的店鋪，其實很早就有了。揚恩記得某次造訪瑞典，在一家歷史悠久的餐廳用餐，直到快吃完，才發現裡面別有洞天。當時天色將暗，燈光亮起，一間站著喝酒的 BAR 便開始營業了；再待晚一點，地下室傳出動感音樂，沒想到竟然是 CLUB。像這種結合多種元素的店鋪，讓揚恩覺得非常有趣！白天明明是老餐館，入夜後卻變得格外新潮，客人進到店裡，想吃飯、喝酒或跳舞，都可以隨興而為。

一開始，學校咖啡即沿用此模式，結合傢俱、咖啡，還有地下室小小的舞廳。咖啡館加舞廳在當年算是創舉，但也可能是因為太過前衛，客層不易融合，揚恩邊做邊調整，最後決定僅留下咖啡與傢俱。至於經營方式，學校咖啡的策略很明確，就是透過舉辦活動和展覽來吸引不同的族群。例如：前陣子舉辦的貓咪攝影展，喜歡貓咪和攝影的人就會過來看看，而這些客群是過去接觸不到的，加上客人們多半會呼朋引伴，也有助於提升營業額。揚恩表示，現在的消費者多半喜新厭舊，喜歡某一家店的話，頂多帶朋友再來三、四次，或許隔很久才會再來，甚至很

可能就不再來了。由於市場上同類型的店太多，不斷有新
的店家開幕，學校咖啡的策略就是持續創造新的客群。

　　當然，店開得夠久，就能培養固定的客群，只要品質穩
定，如店內清潔和食物供應等維持一定素質的話，生意是
不會惡化的。因此，他不鼓勵隨意重新裝潢，因為對顧客
來說，「記憶點」很重要，老客人之所以會回籠，多半
是想找尋記憶中熟悉的景物。如果學校咖啡能繼續營業
幾十年，就會有老客人帶著孩子一起來，述說自己在咖
啡館的往事。就像不少人到歐洲旅遊，數十年後再造訪，
發現某間咖啡館竟然還在，空間和食物都與記憶中的一
樣，只是服務生變老而已。揚恩很嚮往這般美好的記憶，
但似乎在台灣不易有這樣的經驗，咖啡館總是開開關關，
再受歡迎也維持不了幾年。除了客群減少，經營者的心態
也占了很重要的因素，像是無法適應客層的改變，或凡事
親力親為而累壞自己等，都是難以長久經營的原因。

## 呈現資材原貌的空間，為 LOFT 工業風先驅

　　談到店址的選擇，揚恩認為人潮不是重點，周邊環境反
而關鍵。學校咖啡對面是座沒有圍牆的小學，從店內看出
去，先是漂亮的綠樹，再來是校舍，之後是湛藍的天空，
城市邊界線一層層往後退，視野相當舒適，給人感覺很放
鬆；不同於一般鬧區馬路邊的咖啡館，強調的是快速和效
率。記得剛開店時，每天經過的人不到 15 位，不過，揚
恩堅信只要秉持理念、認真經營，自然會有認同的人願意
追隨；就像歐洲二手傢俱一樣，早期雖然少見，至今則成
為主流。面對眾多跟進的店家，揚恩不斷建議要調整經營
腳步，盡可能取得市場先機，而非隨波逐流。

　　至於空間風格，學校咖啡正好和時下流行的 LOFT 工業

'ECOLE Cafe
學校咖啡

ÉCOLE Cafe
學校咖啡

風不謀而合。八年前開店時，揚恩倒沒考慮這件事，純粹只想呈現材料原貌，這樣的巧思在當時相當令人驚豔，不但成了工業風咖啡館的先驅，學校咖啡也成了典範，替他帶來不少設計案的生意。揚恩在規劃空間時，擅長用最簡單的材料做出最實用的設計，例如常見的夾板，除了可用來做牆面之外，裁切後還可以做成桌子，不必貼皮，再染色就很好看。其他像是鐵或木頭等，同樣也不做修飾，直接呈現材料的質感。此外，店內椅子則是「魔椅」的二手傢俱，因為簡單有型，和 LOFT 風也很搭配。

此外，揚恩還擅長利用手邊現有的資源，加以改造。像是有些造型有趣的工具，就會拿到店裡利用或當成擺設。之前，他曾入手一台二手日本腳踏車，拆下用不到的後

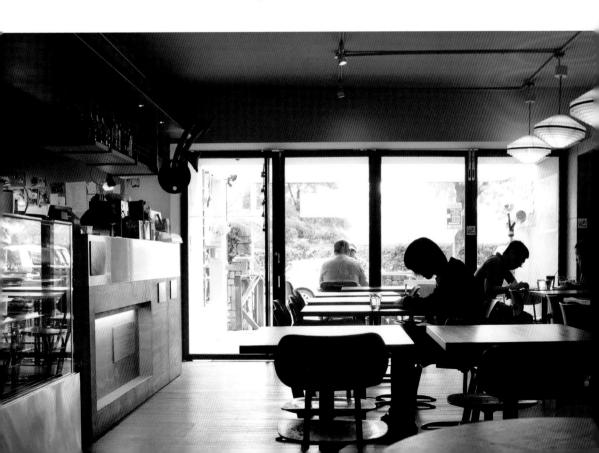

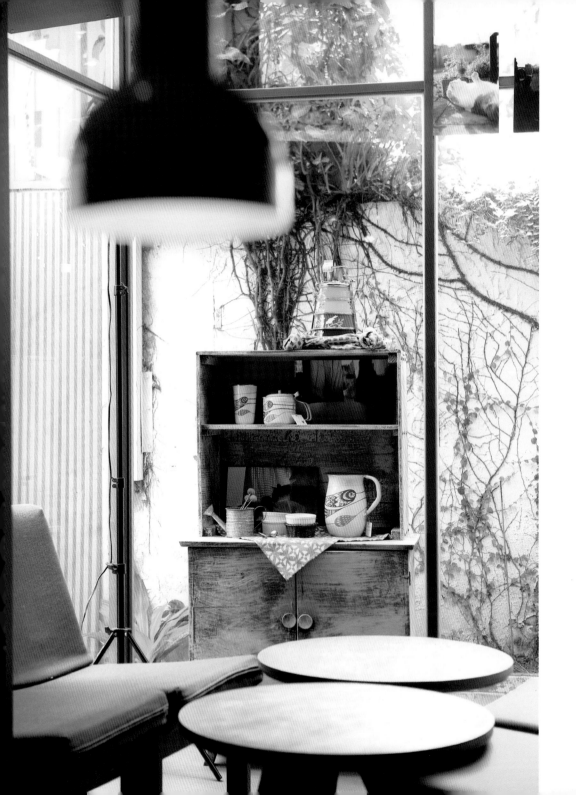

座，隨意掛在店裡，沒想到竟和咖啡館氛圍很搭，便成了客人留影的物件。此外，他的設計也會因應機能而調整，例如，店門口本來供人放置 DM 或宣傳品的位置，因為數量變多而顯雜亂，於是便設計了一個櫃子，再加了小小佈告欄。櫃子同樣以夾板製作，佈告欄則是鍍鋅鐵板。為了讓這塊小區域不顯得冰冷生硬，而將鐵板裁成像漫畫人物的 OS 一般，簡單有型，趣味性也隨之而出。

## 現做餐點搭配調理包，進行最有效率的配置

　　店內的菜單以健康和呈現食物原味為準則。選用有機蔬菜，如小白菜、台灣萵苣、青江菜、南瓜、胡蘿蔔等，廚房會依合作小農配送的食材調整當天供應餐點的內容，保證一切都是最當令、最新鮮。部分料理如麵包和調理包則向「日光大道健康廚坊」進貨，雖然成本較高，但因為是有機食材，提供給客人不僅營養也很安全。揚恩認為現在冷凍技術發達，咖啡館的料理不全然都要親自製作，

<div style="writing-mode: vertical-rl">

1　2　3

1. 紅酒燒牛肉是店裡的限量手工菜，肉質不僅鮮甜入味，份量也很飽足。2. 冰黑糖拿鐵是以黑糖搭配咖啡，這樣的組合很對味。3. 香蕉塔用整根香蕉為食材，口口帶有撲鼻香氣。

</div>

1

2　3

1.「原味」是重要元素，包括桌子都是以未修飾的夾板
製成。2.洋溢閒適氛圍的角落。3.附近居民愛來此聊
天休憩。

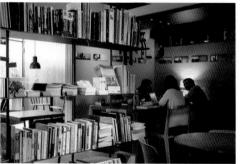

既然有專家代勞，不如省下這個工，將人力放到其他如顧客服務等更應注重的方面。不過，學校咖啡還是有專屬的廚師，每天會推出限量版的手工菜，晚到的客人，就只能改點日光大道的調理包，美味依然不減。如此一來，廚師不但有發揮的舞台，且不必擔心因工作量過大而降低服務品質。

　　至於飲品方面，同樣遵循簡單、原味的宗旨，供應基本款的義式咖啡、新鮮果汁和茶等，不使用色素等添加物，呈現食物原貌。以招牌咖啡「冰黑糖拿鐵」為例，甜味全來自於黑糖，在咖啡上鋪一層自己熬煮的黑糖，再用噴槍將表面烤成脆脆的薄片，喝起來不僅風味絕佳，口感也十分有趣。店內的甜點也是手工自製，除了每天固定提供最受歡迎的基本款之外，還會不定期變化不同的品項。如「香蕉塔」就是使用整根香蕉現製，底層帶一點點焦糖，不需任何添加物，只要食材新鮮就很美味。

1　2　3

1. 店裡舉辦貓咪攝影展，吸引不少愛貓人入店欣賞。2. 貓咪化身擬人漫畫，趣味十足令人莞爾。3. 燈具造型也很特別，彷彿一座座小飛碟。

## 概念要清楚不盲目，不要放棄本行

　　很多人開店是為了圓夢，但夢想的背後要有清楚的概念。學校咖啡的概念就是愛、關懷、簡單和原味。揚恩表示，有些人因為喜歡咖啡館的氣氛，或是常和朋友泡咖啡館，便一頭熱想開店。可是，開店不能只憑感覺，當拿出積蓄之後，休閒的感覺就消失了，取而代之的是擔心業績不夠好，房租交不出來，那種心情是五味雜陳的。此外，開店前，最好多做一些實地探訪，找出自己想要的風格，而不是盲目測試。學校咖啡在開業後四年，才把成本攤平，其中還有不少收入是仰賴揚恩的設計專長。很多人來到店裡，因為喜歡揚恩的設計，進而找他接案，當時以學校咖啡做為設計範本，就接了十幾筆生意，等於是一邊承接設計案，一邊經營咖啡館，才得以在四年內攤平。因此，揚恩建議在開店初期，先別急著放棄本行，或許還能帶來意想不到的營業助益。

　　經營一間店絕對不是輕鬆的事，也因此，千萬不要忘記原本的初心。很多小店礙於人力，都是老闆兼員工，最多三、四年就會感到疲累，覺得怎麼自己的生命都耗在店裡？帶著夢想開店，卻要面對每天長達九或十小時以上的工作，難以維持當初的熱情。以揚恩為例，他將自己定位成經營者的角色，也就不一定得在店裡煮咖啡。揚恩覺得，開店好比是一場耐力賽，在不同的階段，重心也會不一樣，像他自己，剛開店的時候，順位就是工作、工作、婚姻；如今有了小孩，家庭成了重心，當他的生命順序轉了方向，便很清楚工作不再是唯一。如今他的經營宗旨，就是提供一處老少皆宜、讓人開心的所在，因此，信任員工、賦予權力，也是他當前的重要功課。

'ECOLE Cafe
學校咖啡

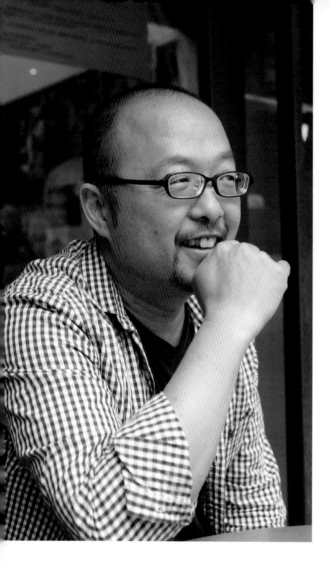

「一天的難處，一天當。」

## 王揚恩

1972 年生，經營咖啡館資歷六年
室內空間設計師，曾擔當過許多知名作品，包
括與好友合開的「'ECOLE Cafe 學校咖啡」。
目前全職經營咖啡館，除「學校」之外，另開
設一間以日式老屋改造的「找到咖啡」。

### ⏱ 老闆的一天

**平日 / 假日**

07：00　起床
↓
09：00　送小孩
↓
10：00　進店與同事開會，討論前一日
　　　　的營業狀況、餐點與飲料調整
↓
16：00　下班，接小孩，過家庭生活
↓
20：00　與太太討論店務、人事
↓
22：00　與同事電話確認今日營業額與
　　　　上下班狀況
↓
23：30　就寢

▲每天平均工作時間：4 小時

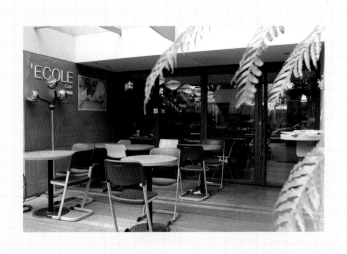

## 'ECOLE Cafe 學校咖啡

### Shop Data

電話：02-2322-2725

地址：台北市大安區青田街 1 巷 6 號

營業時間：09：00 ～ 22：00；週五～六 09：00 ～ 23：00；週日 11：00 ～ 22：00

座位：52 席

店鋪面積：約 40 坪（室內 35 坪、戶外 5 坪）

主要菜單：早午餐、歐陸創意菜、輕食、咖啡、茶、果汁、甜點

平均消費額：220 元

網址：ecole-cafe.blogspot.tw

## 創業情報

開業時間：2008/6

籌備時間：3 個月

創業資金：250 萬（裝潢 150 萬、設備 80 萬、
　　　　　預備金 20 萬）

資金來源：個人存款

收支平衡：創業後 4 年

員工人數：6 人

平均月營收：不便透露

客層資料：

男生（30 ％） 女生（70 ％）

☑ 20 歲以下 ☑ 21~30 歲 ☑ 31~40 歲 ☑ 41 歲以上

☑社區客群 ☑外來遊客 □上班族 □學生 ☑自由業

☑個人或散客 ☑團體聚會 ☑家庭聚餐

☑其他描述：對小型展覽、主題活動感興趣者。

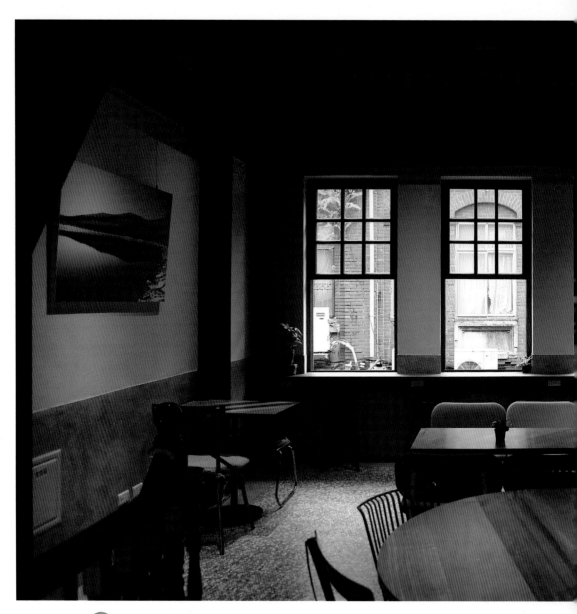

 **05** 交融設計與分享精神，體現夢想的單車主題咖啡館

# frog café 蛙 · 咖啡

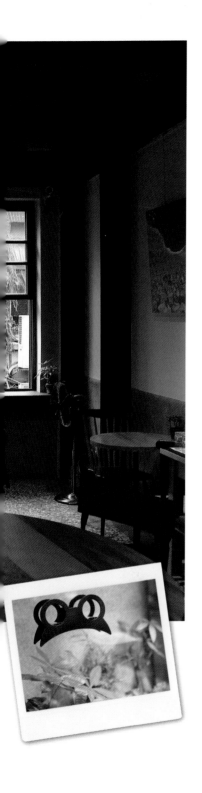

用夢想描繪的咖啡空間，究竟可以蘊藏多少迷人的精采故事？

於網路世界深耕多年的蛙大，以精采生活與帶有張力的攝影圖像，吸引來自世界各地人士的關注；然而在現實裡，一杯杯從體貼出發的溫暖醇香，結合著推廣單車的生活態度，讓不論是走過、路過或專程到訪的客人，都沉浸在蛙大所欲傳遞的分享理念之中，從食物、生活、空間到設計，你都可以嗅出來自台灣這片土地的豐沛香氣。

## 放下遊戲產業的高薪工作，
## 找回對生活的熱情與感性

初次見面，曬出一身古銅膚色的蛙大，很難讓人相信他曾是長達 11 年的上班族，後來還將「frog・cafe 蛙・咖啡」從松江店拓展到如今的永樂店。已擁有四間分店的他，雖然身為經營者，從他與員工的交流，完全看不出老闆的架勢；相較之下，反而更像個能敞開心胸對待的朋友，真誠爽朗的性格，就在不經意流露的一舉一動間完全展現。

早年任職於線上遊戲公司的蛙大，從多媒體設計師一路晉升到部門主管，但因為血液裡流動著不安分的因子，自嘲是個「每天都想離職的人」。當時因為設計師在組織內部的發展有限，於是在公司的安排下，轉職 PM 開始營運產品，後來還升任台灣區處長，管理 80 多個人。雖然職居高位，但骨子裡對設計的熱情仍蠢蠢欲動。某天，朋友找他去爬玉山，本來對跑步、爬山沒有太大興趣的他，順手帶上剛買的數位相機，沒想到便因此拍出了心得。加上原有的設計專長，於是開始寫文章、做網頁，經營部落格，幾年間便迅速累積人氣。蛙大說：「因為我懂網路，

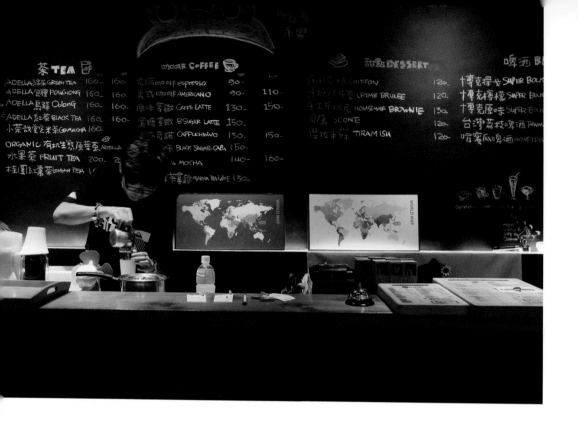

茶 TEA

| | |
|---|---|
| ADELLA 綠茶 GREEN TEA 160 | 160 |
| ADELLA 包種 POUCHONG 160 | 160 |
| ADELLA 烏龍 OOLONG 160 | 160 |
| ADELLA 紅茶 BLACK TEA 160 | 160 |
| 小茶哉玄米茶 GEMMAICHA 160 | |
| ORGANIC 有机生態原葉茶 ADELLA | |
| 水果茶 FRUIT TEA 200 | 2 |
| 桂圓紅棗茶 LONGAN TEA 1 | |

咖啡 COFFEE

| | |
|---|---|
| 義縮咖啡 espresso 90 | |
| 美式咖啡 AMERICANO 90 | 110 |
| 原味拿鐵 CAFFE LATTE 130 | 150 |
| 黑糖拿鐵 B.SUGAR LATTE 150 | |
| 卡布奇諾 CAPPUCHINNO 130 | 150 |
| 黑糖卡布 BLACK SUGAR CAPU 150 | |
| 摩卡 MOCHA 140 | 160 |
| 抹茶拿鐵 MATCHA TEA LATTE 130 | |

甜點 DESSERT

| | |
|---|---|
| 戚風蛋糕 CHIFFON 120 | |
| 法式烤布蕾 CREME BRULEE 120 | |
| 手工布朗尼 HOUSEMADE BROWNIE 130 | |
| 司康 SCONE 120 | |
| 提拉米蘇 TIRAMISU 120 | |

啤酒 B

| |
|---|
| 博克接骨 SUPER BOCK |
| 博克檸檬 SUPER BOCK |
| 博克原味 SUPER BOCK |
| 台灣荔枝啤酒 TAIWAN |
| 哈蜜瓜啤酒 HONEYDEW |

再結合設計，才能造就我的實力。經過兩、三年的經驗累積，讓我越來越了解自己，思考是否可以集合這些能力發揮價值，進而創作，看看能不能為台灣盡份心力。」於是蛙大從松江路的小巷弄開始，將三不五時浮現腦海中的創意落實在空間內，以不同於其他咖啡館的經營模式，讓人從好奇到認同他的理念。而蛙大也在悉心經營的這方天地裡，找到對生活的熱情與感性。

## 規劃專為單車打造的主題空間

剛離開職場時，蛙大的原始想法很簡單，只想持續創作影片或藉由影像讓感動蔓延，為此成立了一間工作室，將創意轉化為實質的商品。在尋找地點時，「考量到商品的販售及成本，希望不要離捷運站太遠。那時，我騎著單車

咖啡吧台以黑板手寫菜單，並陳列了兩張世界地圖。

蛙・咖啡

frog café

在台北街頭巷弄間尋找，一度還找到民生東路、富錦街一帶，環境雖然不錯，但店租太貴了，就這樣找了兩個月，從 10 坪開始，一路看到 50 坪才滿意。也是因為這樣，後來才有把工作室分享出來的想法。」由於數位相機越來越普及，隨拍隨看提升了「分享」的概念，於是，蛙大又替工作室增加了會議功能，提供影視等設備，可供公司行號或團體聚會，一起分享旅行、單車或爬山，甚至是冒險記錄，以滿足多樣化的需求。在經營一段時間之後，又覺得好像缺少了讓人親近的關鍵，於是又加進咖啡這個元素，並融入分享的精神。

在蛙大的夢想藍圖中，由於要加入的元素較多，空間自然變得格外重要。他找到松江路的一處店面，前身是老舊的辦公室，整理起來相當費力，整個過程就像是在拓荒一般。蛙大一邊整理，一邊思考空間規劃。他想起離職後騎著單車去環島，過程中遇到的人事物，被他化成一篇篇的連載文章，在網路上廣為流傳。「那時的我發現，單車是很棒的交通工具，但到了現在，它已經不只是交通工具，更是一種生活態度。因此，我希望大家能騎單車來到店裡，喝杯咖啡、參加活動或欣賞展覽等。」有鑒於以往單車族進餐廳，因為沒有專屬的停車空間，不免擔心車子是

牆上掛著一幅幅的照片，就是蛙大環島時所拍攝的精彩作品。

1　2
3

1. 奶酒濃縮咖啡兼具酒的醇與咖啡的香，喝來順口。2. 餐點的食材多半來自台灣在地有機小農。3. 店內販售的明信片皆是蛙大的攝影作品。

frog café
蛙 · 咖啡

否會被偷，而無法放鬆心情用餐。為此，蛙大在店內特別挪出 5 坪空間，專門用來停放單車，成為全台第一間可以停單車的咖啡館。當時單車熱潮正起步，吸引了廣大媒體爭相報導，竟意外地打開知名度，也讓接下來的分店計劃，都與單車有著高度連結。

其中位於迪化街的永樂店，則保留了台灣古早生活韻味。它的前身可能是布行或中藥店。之所以選擇這裡開分店，源自於蛙大喜歡老東西，尋覓許久，最後落腳於此。有別於其他的 frog · cafe，永樂店維持建築的原始風貌，並注入了店主人的巧思及喜好，讓老東西和現代設計結合，例如，牆面加設黑色鐵框和玻璃。因為原本的吊燈造型較俗氣，便換上具設計感兼帶復古風情的燈具，雖然線條簡單，但新舊質感的對比衝突，自然而然呈現出別具特色的風格。此外，考量到紅磚建築的特性，廚房採開放式設計，讓廚師不再侷限於封閉式空間內工作，更呼應了早期三合院的灶腳氛圍。蛙大說：「蛙 · 咖啡每間店都各有其主題，松江店主旨為『分享』，八里店是『實踐夢想』，永樂店則是走『實驗風格』。之後，也計劃在永樂店推出更多大稻埕在地連結商品。」

## 使用在地有機食材，溫暖呈現美好的餐桌

跳脫 frog · cafe 以咖啡輕食為主的經營模式，永樂店則開始嘗試供應餐點，蛙大笑稱，這是 frog · cafe 的 2.0 升級版。由於副店長擅長料理，向來對吃很注重的蛙大表示：「我覺得台灣『吃』的品質實在是太糟了！因此，我們選用有機在地食材，雖然成本較高，但可以支持台灣小農，我覺得很值得。」基於這樣的堅持，永樂店提供麵、飯、米漢堡及早午餐等豐富的餐點。蛙大最推薦自家的

1　2
3

1. 蛙大喜歡木工，並發揮創意開發了不少木藝商品。2. 以老屋結合咖啡與木藝，在迪化街上很是新鮮。3. 地球面紙箱也是用木板設計製成。

4

4. 蛙大開發的木藝商品，能呈現木料的
原味質感。

有機米漢堡，「我覺得台灣米很美味，這個漢堡不是使用一般的麵包，而是結合雲林當地小農生產的有機台灣米製作，不僅口感佳，更具在地風味。夾入自家做的手打肉排，整份吃完相當具有飽足感，CP 值很高，我個人很愛。」將台灣在地食材，透過巧手廚藝化作精采多元的料理，以溫暖親切的味道，勾勒每個人記憶中熟悉又美好的餐桌，讓咀嚼間更有滋味，也因此，永樂店又有蛙·灶咖的別稱。

說起咖啡，當然也有一定的水準。蛙大表示，雖然不是自家烘焙的豆子，但在咖啡豆的風味及品種挑選上仍非常講究；在沖泡咖啡的過程中，像是打奶泡及壓 espresso 等細節也都格外重視，或許無法 100％ 滿足挑嘴的專業咖啡饕客，但絕對有 80 分以上的自信。蛙大除了鑽研咖啡的沖泡技術，也悉心開發許多別具特色的個性飲品，像是奶酒濃縮，「我雖然不愛喝酒，但偶爾來一點還不錯，奶酒濃縮就是滿足想要飲酒及咖啡的雙重需求，份量不多，但味道鮮明，比例是我自己開發調味的，更可以品嚐到咖啡的醇香。」喜歡喝飲料的蛙大，將創意貢獻在特色飲品的研發上，品項雖不多，卻是樣樣具口碑且各具擁護者。

## 開店秘訣——結合話題，帶出商品賣點

對於想要圓夢的人來說，開店其實是痛且快樂的。蛙大笑說當年 frog·cafe 店名的由來，因為他當兵時是蛙人，蛙人讓他磨出堅強的意志力，所以在網路發表創作時，就用了「蛙」這個名號，而「當你在某個領域是一號人物時，大家自然而然就會在後面加個『大』的尊稱」，由於已具備知名度，便一直使用至今。

至於開店資金，大部分是販售前公司所分配的股票得

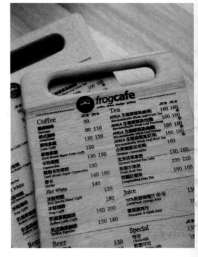

沉甸甸的木頭砧板，雷射刻字就成了店裡的菜單。

來。不過，蛙大回想當初開店狀況，還是覺得相當衝動。一般而言，公司為了留住員工，配股通常採分期兌現，當時他為了堅持夢想，只領了一半，另一半配股直接放棄，後來折算市值，損失至少有 1 千萬，現在想想還挺不划算的。當年創業時，林林總總共花了兩百多萬，雖然憑著網路知名度和自身創作力，但營運上仍辛苦摸索，更何況是一般人？若懷抱著浪漫的想法，只想憑藉專長開店，成功機率一定不高。他建議，開店必須設定產品賣點，先了解強項為何，能不能被市場所接受？如何打開知名度？很多環節及想法都要縝密規劃。為此，熱愛設計的蛙大，便運用自己的強項，將創意商品化，擺在店內販售，像是用雷射雕刻木板的春聯；還有每抽一張面紙、樹就會下降的地球面紙盒；另外還有 dream come true money box，讓人可以一點一滴存錢完成夢想，這些設計商品都是店內餐飲之外的收入來源。

至今，frog・cafe 已歷經了七個年頭，蛙大在前台的經營上，已將管理的重責交由各店店長統籌，他只要與店長做核實溝通即可，這樣一來，也可以有更多時間去從事喜歡的木工、攝影與設計，並延續最初創店的熱情。因為喜歡自由，所以也不希望帶給員工太多束縛，只要大家做好份內的工作即可。員工可依據實際需求自行排休，員工快樂，店內氛圍自然就輕鬆歡愉。

蛙大的個人魅力，一直是來客著迷的特質，包括他擇善固執的傻勁、自然樸趣的文創作品，以及一步一腳印所記錄下來對台灣的熱愛。而不斷展現更多面向的 frog・cafe，既是圓夢的表徵，也是分享的快樂，不僅僅是事業，亦是蛙大生活態度的體現。

frog café
蛙・咖啡

「沒有想法，請不要貿然行動。」

## 楊明晃（蛙大）

1972 年生，經營咖啡館資歷六年
因為愛上單車運動，除了網路分享之外，也以
單車為主題開設咖啡館，為自己找到生命裡的
另一片天空。目前 frog・cafe 蛙・咖啡已有
四間分店，店內並展售蛙大設計的文創商品。

### 🕐 老闆的一天

平日 / 假日

07：30　起床
↓
09：00　在自己的設計木工廠開發文創
　　　　商品
↓
19：00　巡視各店，並配送文創商品及
　　　　食材進店
↓
22：00　收款完畢，回家
↓
24：00　休息

※ 開閉店的工作由其他人員負責。
▲ 每天平均工作時間：8～9 小時

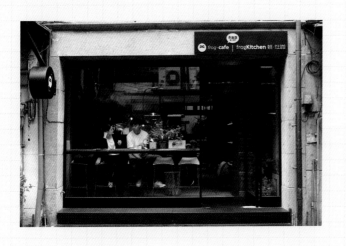

## frog café 蛙 · 咖啡　　　　　　　　　　　Shop Data

電話：02-2555-2125

地址：台北市大同區迪化街一段 13 號

營業時間：09：30 ～ 21：30

座位：50 席

店鋪面積：約 50 坪（兩層樓）

主要菜單：早午餐、輕食、咖啡、茶、甜點

平均消費額：300 元

網址：cafe.frogfree.com

## 創業情報

開業時間：2007/12

籌備時間：4 個月

創業資金：250 萬（硬體裝潢 180 萬、設備
　　　　　60 萬、其他 10 萬）

資金來源：個人存款

收支平衡：創業後 3 個月

員工人數：6 人

平均月營收：30 萬

客層資料：

　男生（50 ％）女生（50 ％）

□ 20 歲以下 ☑ 21~30 歲 ☑ 1~40 歲 ☑ 41 歲以上

☑社區客群 ☑外來遊客 ☑上班族 □學生 □自由業

☑個人或散客 ☑團體聚會 □家庭聚餐

☑其他描述：對「單車活動」感興趣者。

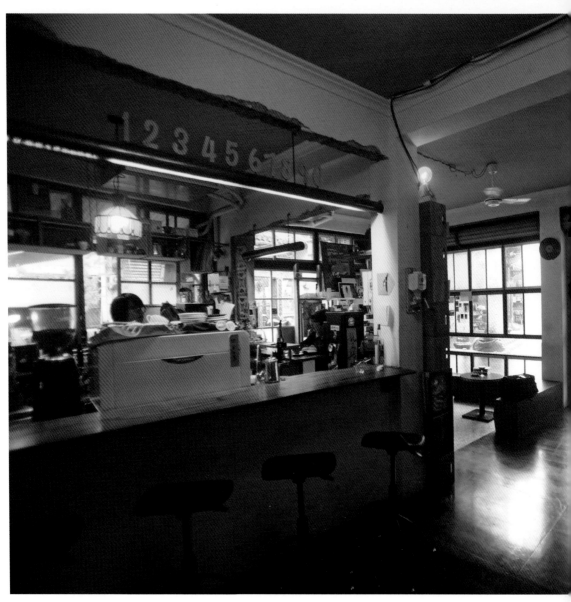

 **06** 打造老屋咖啡，以簡單來呈現不簡單的細節

# 甘單咖啡

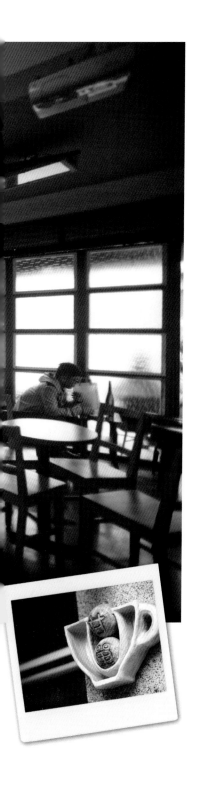

走進台南市中山路開隆宮牌樓的狹小巷道，廟埕前的老屋咖啡館就是甘單咖啡，沒有醒目的招牌，倒是門面拼接的一片片木窗，形成轉角一道風景，令人忍不住多觀望幾眼。這些年，台灣的巷弄文化愈趨成形，從咖啡館到書店紛紛成為偶像劇、電影拍攝素材，甘單咖啡館就是巷弄咖啡館典範之一。

取「簡單」台語諧音而來的甘單咖啡，老闆紅龍和小秋夫妻檔心目中的夢想咖啡館藍圖再簡單不過。在這裡，煮咖啡的人很輕鬆，喝咖啡的人也輕鬆。正當台南老屋風潮方興未艾之際，甘單咖啡意外成為媒體寵兒，大量的媒體曝光，網路上部落客的造訪文章，一度令甘單變得很不簡單，開店三年歷經磨合期之後，堅持該堅持的，面對變動自我調適，保留那份純粹喝咖啡的心情，重新拾回和老屋空間的對話。甘單，依舊簡單。

## 從初次開店到出走澳洲，
## 不論成敗，只為累積經驗值

回溯十年的咖啡生涯，讓紅龍愈挫愈勇，就如同他言談間自然流露的率性和自信。在甘單咖啡館之前，紅龍曾經營過兩家咖啡館，第一次是無心插柳。當時，他原本打算前往中南美洲唸書，因為申辦手續延宕，便一邊幫朋友尋覓咖啡館地點，卻意外加入投資行列。他把攢來的積蓄全數投入其中，開店兩年後，終究不堪虧損而結束營業，但他並未因此感到挫敗。紅龍笑說：「那間店規模太大了，尤其對第一次開店的人而言，非常容易患得患失，為了分散風險採取複合式型態來經營，所以一直增加產品項目，從咖啡、輕食等食材成本遽增，卻未有效控管取捨收入和支出，一旦事態失控，整間店的核心價值就隨之崩解，便不是見好就能收的局面了。」

所幸，每回經驗都是下次播種的養分。紅龍第二次經營的 Mr. Café，只有六坪空間，僅能容納七個座位，由於是小本經營，反而不刻意計算得失，穩紮穩打、樹立口碑，儘管當時仍背負部分貸款壓力，卻讓家人漸漸化解對他的疑慮。後來是為了擴大空間以增加來店人數，決定暫時結束 Mr. Café，卻遍尋不著滿意的地點，紅龍索性放人生一個長假，毅然出走至澳洲打工。當時 Mr. Café 的老客人們一聽到老闆要出國，個個都萬般不捨呢！

　　紅龍表示，在澳洲的那一年，並沒有完全脫離本業，反而利用時機，四處走訪當地咖啡館，也藉此觀察瞭解不同國度的咖啡館文化，以做為日後回台開店的經驗借鏡。在澳洲打工一年，賺回了當初前往澳洲的十萬元費用，而這筆佣金剛好就是他所有的家當，也是甘單咖啡館運籌帷幄的資金來源。

## 在老屋裡專賣咖啡，
## 延續著不同世代的人情故事

　　現在的甘單咖啡就是紅龍將澳洲打工存的十萬元，再加上太太小秋的十萬元積蓄合力完成的新里程。這棟屋齡約五十年的木造老屋原本是隔成兩間店面，一家理髮廳、一家電器行，紅龍打通磚牆之後，吧台工作區刻意留住了一道紅磚印記，彷彿一面打開的時光牆，延續著不同世代的人情故事。

　　紅龍透露最初並非特意尋找老屋，而是因緣際會之下的緣分，這裡有廟埕、有老樹，加上飄出的咖啡香，光是文字描述便足以令人充滿想像，尤其是一整面以老木窗拼裝的窗格門最令人眼睛一亮。紅龍說，這些老木窗是當初安平的眷村——崇義新村拆除後原本要丟棄的傢俬，他將老

甘單咖啡

1
2

1. 窗稜上貼著素人插畫家正以先
的作品「關於喝咖啡這件事」。
2. 將安平的眷村拆除後原本要丟
棄的老物件再利用，渾然天成了
老屋咖啡館的時光風景。

1　2
3

1. 在甘單如果有喝到喜歡的單品，也可以挑選紅龍親自烘焙的咖啡豆回家沖泡。2.「馬丁牧師」是將 espresso 加入些許蘭姆酒打成慕絲。3. 義大利脆餅只用杏仁和麵粉製作啦配咖啡超對味。

物件再利用，傳達生活的溫度。角落的老窗戶和金屬壁燈，三三兩兩的復古沙發木椅，吧台旁是一組音響唱機，有 Technics 的黑膠唱盤和擴大機，在輕聲細語的對話間，聽著爵士樂沙發音樂，桌上一台筆電或手中的一本書，如此輕鬆的獨處，渾然天成了老屋咖啡館的時光風景。門口總能看見停放的偉士牌古董車，原來紅龍是資深的偉士牌車迷，他笑說，「我人生中第一個十年是玩偉士牌機車，玩咖啡才是第二個十年喔。」

在滿室老傢俱的陪襯之下，自然少不了一杯好咖啡。紅龍會先詢問客人平日喝咖啡的習慣與喜好，再介紹適合的單品咖啡。像是以馬丁牧師專用的馬丁尼杯裝盛著，將 espresso 加入些許蘭姆酒打成慕絲，放入酒釀櫻桃和薄荷葉，在咖啡裡隱含菸酒做為告解之意，聽來令人會

甘
單
咖
啡

心一笑。或是大眾化口味的卡布奇諾，在雪白奶泡擺上一小片檸檬皮，淡淡檸檬清香觸動舌尖味蕾。還有加入特製 espresso 冰淇淋化開苦甜的滋味，看似簡單，卻處處可見細節裡的用心。

吧台旁的玻璃罐則放了多種單品咖啡豆，但紅龍卻不以此為賣點。他強調：「我不排斥精品咖啡豆，只是不喜歡刻意神化的炒作手法，而忽略咖啡本質。在這個行業，我很了解生豆的來源，而且有管道拿到頂級的生豆，但我只是希望消費者不要有非精品咖啡不喝的想法，才會試圖扭轉單品咖啡豆的頭銜現象，而提供一種無壓力的低調單品。」

## 從經營管理到消費者心理研究

歷經兩次開店經驗後，不免好奇紅龍是否會預設停損點？他直截了當地回答：「我從不為自己預設停損點。」完全展現其有主見、有魄力的個人特質。紅龍以自身為例說明，甘單咖啡開店迄今三年多，假設自己的薪資是三萬元，那麼，設定每天營業額約三千元，開店初期只要能夠持平即可。不過，做生意要有企圖心，寧可一思進，

1 2

1. 從鑽研維修古董咖啡機，紅龍將每台咖啡機呈現手法研究透徹。2. 紅龍私人工作室不僅烘咖啡豆，更蒐藏十多台咖啡機。

莫在一思停，「不要害怕赤字，否則一開始就被自己打敗了。」甘單咖啡從負債到回本，歷時一年便步上軌道、穩定成長，紅龍說：「沒有停損點，才能心無旁騖」。

咖啡館雖是賣咖啡，但有沒有人來喝才是重點，畢竟咖啡館服務的是人，如何達到一次愉快的交易，從基礎、銷售端到業主都是緊緊相扣的環節。紅龍強調，絕不能一昧以主觀意識來經營一家店，試著易位思考，幫客人多想一點，這點，從甘單的消費方式即能窺見。直立在吧台旁牆上的黑板寫著「個人低消 70 元」，紅龍認為，假設以一杯咖啡 90 元的價格做為最低消費門檻的話，如果有些人想喝其他飲品，就等同於變相強迫消費，客人可以為了偏愛老屋而來，享受這個空間的價值，而不一定要喝咖啡，個人低消概念提供了更合理、更貼心的友善選擇。

不過，牆柱上吊掛的木窗寫著「謝絕參觀拍照，敬請見諒」，不免讓人好奇其緣由。紅龍不諱言，甘單咖啡館確實受到老屋議題發酵的影響，而在短時間知名度大增。然而，甘單咖啡畢竟只是一間小小的店面，有些人只想對老屋一探究竟，在約 20 坪空間裡不停地走動和攝影，甚至將攝影鏡頭對焦在吧台工作人員的一舉一動，或多或少都是干擾。一旦店長出面勸說，難免會得罪一些客人，但他始終認為拍照是需要尊重對方的禮貌，這是一個以喝咖啡為主的空間，而不是攝影棚，若任由客人參觀拍照，最終就只能淪為一般的觀光店家了。雖然目前甘單咖啡館的客群和最初開店時的熟客有所出入，但他嘗試採取折衷方式來平衡咖啡館的步調。例如，開放一扇窗規劃為咖啡外帶區。另在咖啡館外擺放長椅凳，靠坐在外牆邊，感受老城區的淡然安逸；坐在咖啡館內，享受的是低調安靜的咖啡時光，無論在任何角落，發呆、放空都是自在。

甘單咖啡

1

2

1.+2. 紅龍本身是資深偉士牌機車車迷，在甘單咖啡也常能看見各式各樣的偉士牌機車車聚。

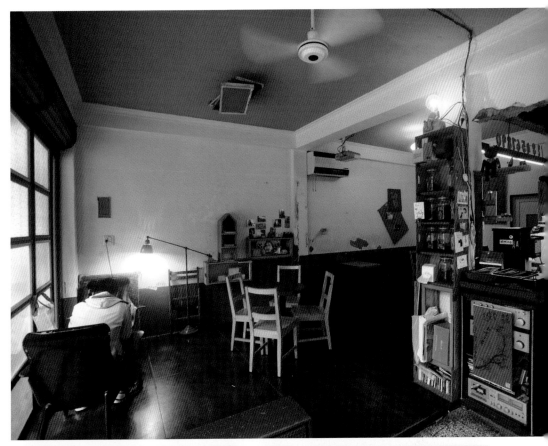

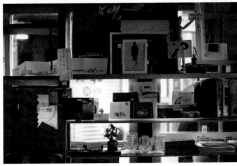

1
2 3

1. 紅龍熱愛復古傢俬,音響、桌椅皆是。
2. 這裡也是自由文創的平台。3. 從眷村
撿來拼成門面的老木窗形成有趣的轉角。

值得一提的是，甘單咖啡的店休是每月最後一週的週一至週四，和一般的店家大不相同。由於甘單咖啡閉店時間較晚，如果依照一般週休方式的話，分析下來，只有數小時的休息，所以他寧可集中店休天數，讓自己和員工都可以完全放鬆和充電。愉快的消費經驗不只在於客人的享受，同時也來自於經營者的付出。紅龍認為，經營者的心態絕對會影響到一家店所呈現的氛圍。

## 透過組裝咖啡機，找到工作疲乏時的出口

目前甘單除了咖啡館之外，還有一個私人咖啡工作室，做為紅龍烘焙咖啡豆和組裝咖啡機的空間。從經營咖啡館跨足到蒐集組裝咖啡機，其實在是開店一年多之後，才開始構思的想法。當時日復一日的工作，熱情逐漸消磨時，讓他陷入疲乏的狀態，「這種時候，一定要試著給自己一個出口」紅龍貼心地以過來人之姿提醒著。不同於坊間最普遍擴展分店的做法，紅龍反而將興趣轉向設計咖啡機，他透露，台灣有所謂的咖啡機收藏玩家，和收藏古董家具一樣，年代愈久，價值愈高。而他成立咖啡工作室的初衷，就是要讓這些古董咖啡機得以重新運轉，當然就必須具備維修技術。工作室裡放眼望去，各種型號咖啡機整齊排列在工作檯上，相當壯觀。目前年代最久遠的是 1959年的機型，以不鏽鋼和銅打造成復古造型。紅龍說，愈瞭解不同時期的咖啡機型號，愈能理解每個時代的設計潮流和生活內涵。

這不是一個刻意用夢想包裝的人生經歷，而是源自於一份認真的生活態度，堅持專賣咖啡，有所為，有所不為。面對每個人都可能遭遇的工作瓶頸和疲乏，紅龍始終選擇正向思考，一貫地保持良好的人生觀、價值觀，絕不讓自己受困於生活窘境。開店的心路歷程有苦有樂，但唯有懂得平衡自己，這條路才能快樂地走得長久。

甘單咖啡

1   2

1.+2. 紅龍成立咖啡工作室的初衷，就是要讓收藏的古董咖啡機得以重新運轉啟動，所以他也開始研究組裝和維修。

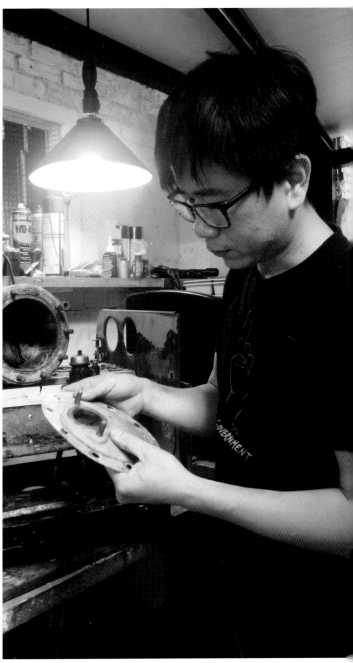

80

「做生意要有企圖心，
寧可一思進，莫在一思停。」

### 紅龍（王宏榮）

1978 年生，經營咖啡館資歷十年
學生時代即愛上喝咖啡，因協助朋友尋找咖啡
館店面而開了自己的第一家店，後又自營 Mr.
Café。在歷經收拾行囊出走澳洲打工度假，三
年前回台後，以甘單咖啡另起爐灶。

### 🕐 老闆的一天

**紅龍**

12：30　整理店務、準備開店
↓
13：00　開店
↓
18：00　晚餐
↓
21：30　打烊

※ 週一二四在工作室，週一為烘豆日，週
　二四整理維修咖啡機台。

▲每天平均工作時間：10 小時

甘單咖啡

## 甘單咖啡

電話：06-222-5919

地址：台南市中西區民權路二段 4 巷 13 號

營業時間：13：00 ～ 21：30；每月最後一週的週一～四店休

座位：20 席

店鋪面積：20 坪

主要菜單：義式咖啡、各地產區單品

咖啡平均消費額：70 ～ 150 元

網址：www.facebook.com/pages/ 開隆宮 - 甘單咖啡 /148567851869417

## 創業情報

開業時間：2011/ 2

籌備時間：約 3 個月

創業資金：約 20 萬

資金來源：個人存款

收支平衡：創業後 5 個月

員工人數：4 人（兩位工讀）

平均月營收：不便透露

客層資料：

男生（40％）女生（60 ％）

☐ 20 歲以下 ☑ 21~30 歲 ☑ 31~40 歲 ☑ 41 歲以上

☑ 社區客群 ☑ 外來遊客 ☑ 上班族 ☑ 學生 ☑ 自由業

☑ 個人或散客 ☐ 團體聚會 ☐ 家庭聚餐

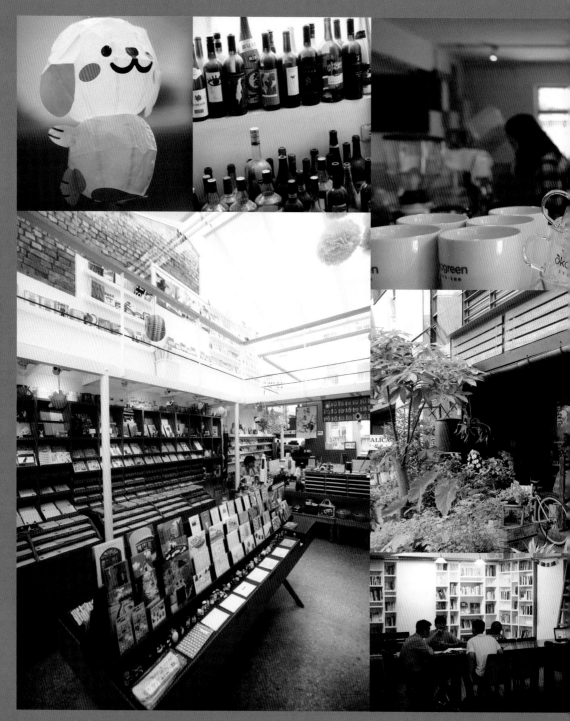

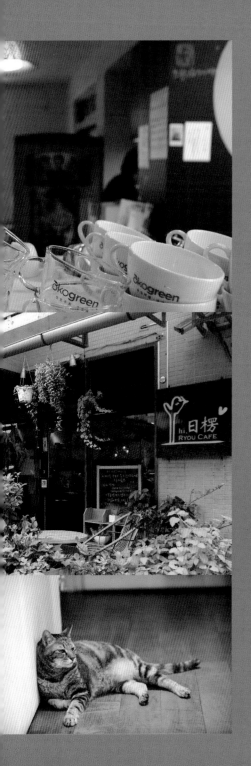

不只品味，更是一種理念

為了所愛的人事物發聲，
關懷土地、動物、人權與公平貿易，
選擇以咖啡來傳達理念及態度。

okogreen 生態綠咖啡
hi，日楞 Ryou Café
Masa Loft 瑪莎羅芙
本東畫材咖啡 & 撥撥橘小店

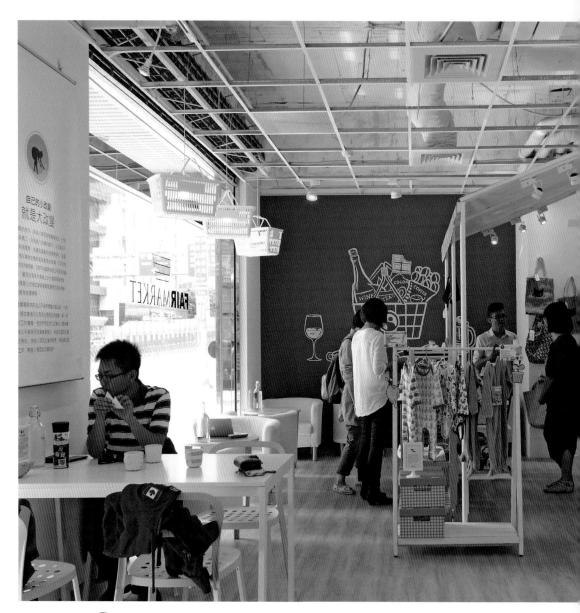

 *07* 品咖啡談正義，推動公平貿易理念的場域

okogreen 生態綠咖啡

不要說外地人了，相信不少台北市民，對銅山街感到相當陌生。這條短短不到三百公尺的街巷，過去曾坐落不少名人將軍的住所，如今仍保留了早年靜謐的特質，而這也是生態綠咖啡落地於此的因素之一。

推開明亮清爽的大門，迎面而來是一張長條厚實的木桌，來客隨意散座，搭配的是公平貿易的飲品，以及使用台灣自產食材製作的輕食。在 L 字型吧台後面，能清楚瞧見服務人員沖泡咖啡、料理餐點的模樣；轉個彎拾級而下的另一個空間，則是生態綠舉辦活動的場地。五月的某個週末下午，這裡舉辦了「歡慶五月世界公平貿易日」講座，台上講者輪番分享案例，從南非跨到挪威再到日本，生態綠創辦人余宛如與徐文彥也在其中，和參與學員互動討論，熱情不減當年。

## 以普級咖啡做為推廣公平貿易的起點

這幾年，台灣發生一連串的食安風暴，使得消費者人心惶惶，也逐漸正視食材來源的問題。其實，現任生態綠行銷總監的余宛如，早在多年前就開始思索產銷之間的關係，她直接點出當代糧食的問題：「簡單來說，很多人吃得不健康；但另一方面，這些糧食生產者也吃不飽，全球有一半的飢餓人口是農民，這是很荒謬的事。」糧食生產的永續，與環境、文化、經濟、社會均習習相關。舉例來說，雨林地區的居民，連最基本三餐都無法溫飽，只好砍伐雨林換取金錢，或是進行火耕來創造更大的種植收益，這些都是環環相扣的。唯有讓生產者溫飽，才能要求他們不砍雨林，或不使用農藥；只有在環境不被污染的情況下，消費者才有機會從源頭吃到健康的食物。

宛如在大學時期，因為一則新聞報導而開始關注血汗工

廠的議題。內容大致是說歐美有很多年輕人投身貧窮國家、成立公司，並僱用當地的弱勢女性與殘疾人士，透過公司營運的方式來協助他們支撐生計，這就是社會企業的概念。宛如當時心想，如果能透過商業的方法來改變貧窮問題，意義就變得不凡。2006 年，她和一群志同道合的朋友下定決心要開始有所行動，便著手開始研讀公平貿易相關文章。然而，當時並沒有任何中文相關訊息，台灣在公平貿易這一塊仍是荒漠，大家只能拼命啃英文，一整年都在資訊堆裡打轉。至今，公平貿易運動已有 60 年的歷史，直至近期才演進至認證機制，以確保這個生產鏈上的生產者能獲得真正的改善。宛如與好友們一致認為，直接加入這樣的國際性組織，才能積極改善他們關注的問題，生態綠便在這樣的想法下誕生。於是著手申請國際公平貿易組織認證，2008 年咖啡店正式開幕。這群熱情且執著的年輕人，以咖啡做為推廣公平貿易的起點，朝著理念一步步邁進。

## 從篳路藍縷到反轉社會企業的苦行僧

由於台灣消費者對公平貿易的認知仍處於陌生階段，讓生態綠在初期推動時倍受阻擾。像是因為商品上貼著公平貿易的標籤，而被當成秘密宗教團體；也碰過惡意放話的人，在網路上批評他們是假慈善的名義騙錢。這對於宛如口中所形容「小到風一吹就垮」的生態綠來說，無疑都是挑戰。不過，他們仍憑藉著堅定執著的態度，以及有志於此的心力堅持走下去，深怕生態綠一垮，可能短期之內或以後都不會再有第二家公平貿易商願意進入市場。當年五個朋友共湊了 150 萬做為營運資金，尚未正式營業，光是購買咖啡豆與架設網站就花掉了 120 萬，僅剩下 30萬能用來支付開店的雜項。宛如笑說，當時還連家裡的打奶泡機都拿出來救急，情況相當窘迫，但憑藉著心中強烈的使命感，硬是讓生態綠存活下來。

　　經營之初，生態綠做了大膽的嘗試，就是由顧客自己決定價格，然而這樣的消費模式，卻讓他們處在非常不穩定的收入環境中。「之所以會這麼做，其實是希望讓消費者了解價值，而不是只看價格。只要賣方一訂價，就會被質疑為什麼是這個數字，容易模糊焦點。期盼能透過這樣的交易方式，讓消費者看見一杯咖啡背後的真正價值。」當時，原本位於杭州南路的店面只有 10 個座位，加上收費方式根本難以維持，許多消費者也因為不知如何付費而卻步，最後只有熟客才會登門造訪。除了一位聘請的員工，其他合夥人直到 2013 年年中之後，才有固定薪水支領，只能靠演講費或外稿來維持生計。這樣的狀況一直鮮為人知，是因為他們不希望給人有社會企業等於苦行僧的觀感，只能消極等待政府補助。

　　雖然一開始生態綠的咖啡，因為消費者對公平貿易的認知不足而被漠視，但實際上，這裡所有的進口咖啡都取得產地有機認證，而且是以國際高標準採購及把關，並以獨家設備烘焙，避免咖啡豆與火源直接接觸而存有殘留物。他們堅信只要是好的東西、好的理念，在大家的努力之下一定會被看見。曾榮獲 2008 年台北市精品咖啡 TOP30，即是最佳的品質證明。

okogreen
生態綠咖啡

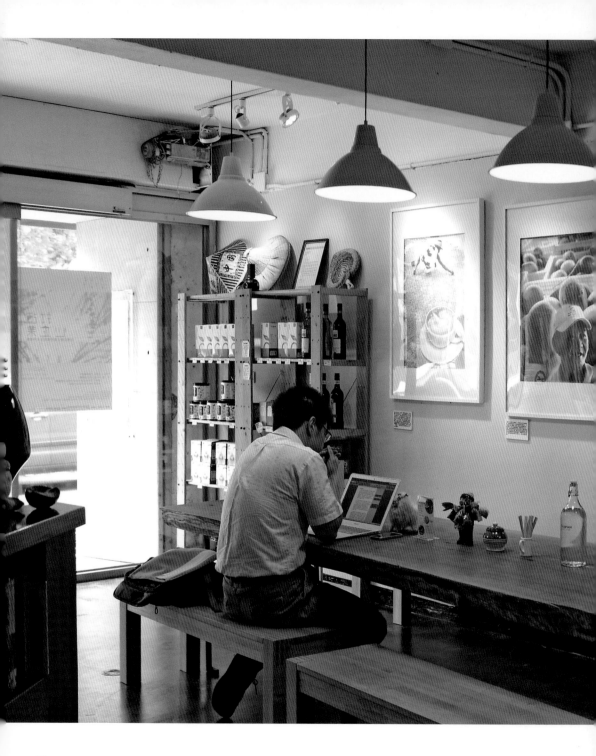

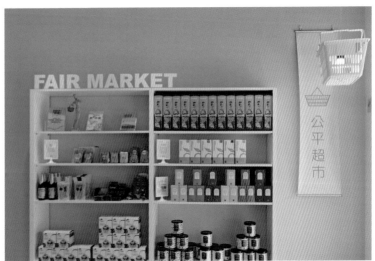

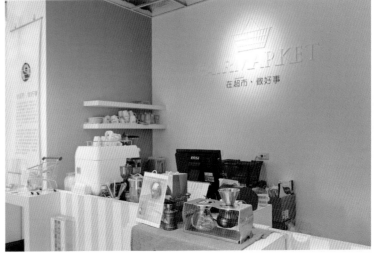

okogreen
生態綠咖啡

1 2
　 3

1. 這張厚實的木質長桌，就是生態綠咖啡主要的活動範圍，不論認識或不認識，都坐在這一起享受咖啡時光。2. 公平超市提供多樣化的公平貿易商品。3. 公平超市也有簡單的沖泡檯，可以在此喝杯咖啡。

89

## 找回生產者與消費者的公平正義

　　生態綠成立後，拿到台灣市場上第一家且唯一的公平貿
易執照，也是華文地區首批的認證。宛如說：「這是一
個階段，代表台灣開始參與世界性的改革和運動。」選
擇以咖啡為媒介，是因為咖啡在日常生活中是大家熟悉、
接受度高又普遍的飲品，如果每個人都願意支持一杯公平
貿易的咖啡，力量就會很強大。

　　國際公平貿易組織協助絕對貧窮的第三世界國家地區，
從人權的角度出發來保護農民的認證，強調在生產鏈上的
永續。基本上，公平貿易具有「保障收購價」，即價格的
制定需經過嚴謹的稽核過程，由國際公平貿易組織的標
準審議委員會，包括專家、學者、NGO 工作人員、農調
人員、農民等，依照各國的收入水平、農民的農耕成本、
生活成本來計算，免除因為市場價格波動而受到剝削。

　　其次是額外的「社區發展金」。當貿易商與農民採購時，
便直接提撥一筆款項存入當地合作社。當金額累積到一定
程度，居民可以投票決定將款項使用在社區需要改善之
處。舉例來說，秘魯有個地方便將社區發展金用來蓋公平
貿易的可可工廠，近 30 年來他們還能自行出口，將得到
的營收回饋到農民身上，是個相當成功的案例。

　　還有一個是「有機的溢價金」。許多農民長期暴露在農
藥的環境裡，不但有礙生產者的健康，生產出來的作物也
會對消費者不利。因此，有機的概念是來自於保障農民健
康，所有加入公平貿易組織的小農都會被積極地推動朝向
有機及取得有機認證的方向進行，這筆資金便是用來鼓勵
農民持續有機耕作。

　　宛如強調，公平貿易的錢，一直都只是綁在兔子前胡蘿

okogreen
生態綠咖啡

90

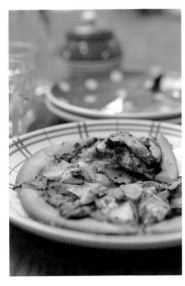

蘿而已，真正的目的是改變社會。「像是：公平貿易保障女性的就業權利和社會地位；保障兒童的福利，不使用童工；保障農民的健康、農民的福利，以及生產者的福利；並倡議跟推動透明民主的合作機制。在這個機制內，每個農民都有投票權，而且都有權利知道社區發展金被使用在何處。」消費者透過公平貿易的機制，不僅能協助被剝削的農民，還能從正向的循環中，找回自身被剝削的公平正義。很多人以為買到了便宜的東西，但其實被剝削的是自身的健康，以及享受美好物品的基本人權。

## 開設公平超市，展現美食新定義

生態綠在籌備時期，就決定要以舉辦活動來輔佐傳播理念，讓這裡彷彿回到 16 世紀英國或土耳其的咖啡館。在這個社會空間裡，大家可以在此一邊品味咖啡，一邊討論倡議時事，加上過去 5 百場以上的演講所累積的經驗，宛如相信日後公平貿易在台灣的接受度會越來越高。

1. 青醬野菇 Pizza 使用台灣自產的各種菇類，搭配清爽的青醬新鮮現烤，陣陣香氣撲鼻。
2. 人氣品項熱拿鐵香醇順口，令人滿足。
3. 真材實料的香蕉蛋糕就在吧檯現作現烤，是難得一見的質樸口感。

2013 年，生態綠又進一步開設了公平超市，進口咖啡、葡萄酒、可可粉、南非國寶茶，陸續還會有數十種公平貿易產品上市。目前生態綠網羅了 35 個生產者團體，從北非突尼西亞、古巴到布吉納法索，對大部分的第三世界國家來說，是最實質的幫助與改變。公平超市也和其他理念相同的店家合作，希望能做到 Fair & Organic，也就是乾淨、永續、公平的目標，希望消費者在吃得健康的同時，也能解決社會問題。除了公平貿易的飲料，還會使用台灣在地食材製作輕食，像是當天現做的香蕉蛋糕，客人就能親眼看到從食材變成甜點的過程，還有現烤 Pizza 洋溢著清新的季節滋味。透過這座吧檯展現的美食新定義，一樣符合生態綠秉持「健康、正義、永續」的初衷。

目前，台灣公平貿易的推廣已漸入佳境，只差政策的調整就能更完善。原因在於台灣農委會的有機認證僅與歐盟和美國銜接，而生態綠從產地拿到的有機產證為屬地主義，使得商品無法標示有機字樣。如果要取得有機認證，必須先將產品運到美國，從美國拿 USDA 有機認證後，再轉出口到台灣，這些費用等於又轉嫁回到消費者身上。雖感無奈，宛如仍不灰心，這項志業讓他們一路正面迎擊挑戰，義無反顧地繼續往前。

生態綠從一開始的咖啡店，後來成為咖啡豆供應商，推廣至企業茶水間，到現在擁有多元化的公平貿易產品，並在各個通路販售。2014 年初登上創櫃板也有不錯的迴響，主要是因為從創業時期起，財貨管理即在公平貿易組織（FLO）嚴格的稽核下，建立了一個良好的規範，也因而穩步成長，順利導入資金。未來將會整合現有戰力，打造全新的消費空間、消費文化與消費風格目標。

在地球彼端，曾經有一群人為了存活與土地拼搏；在台灣，另一群人為了正義勇敢逐夢。余宛如帶著生態綠踏穩每一步，並在微笑中許願，希望有朝一日能做到 Whole Foods Market 一樣的規模，讓好食物廣為流通，也還給農民一個健康的土地、永續美好的生活。

1　2

1. ＋ 2. 咖啡店的吧檯採開放式設計，希望客人可以直接看到工作人員製作飲品或輕食的過程。

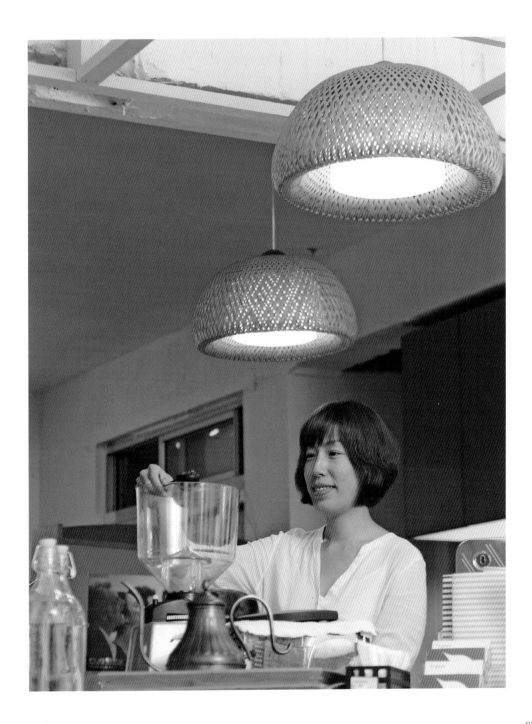

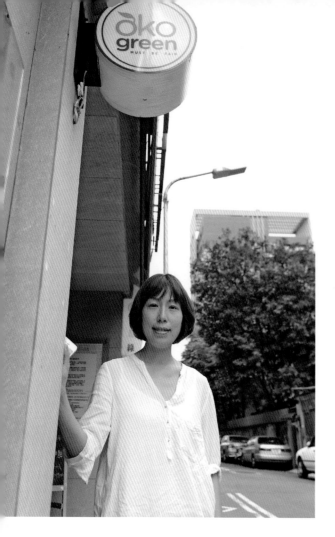

「開咖啡館，不一定是
成就自己的夢想，而是
守護別人做夢的可能。
就算只是一間咖啡館，
也有它的社會意義。」

## ⏱ 行銷總監的一天

**平日 / 假日**

| 08：00 | 確認當天約訪 |
| ↓ | |
| 09：00 | 回覆國內外郵件 |
| ↓ | |
| 11：00 | 處理行政庶務 |
| ↓ | |
| 13：00～ | 參與演講或接受訪問、 |
| 17：00 | 拜訪客戶、工作會議 |
| ↓ | |
| 18：00 | 處理累積的急件、管理各項工作進度 |
| ↓ | |
| 21：00 | 晚餐 |
| ↓ | |
| 23：00 | 閱覽國際資訊、聯繫國外生產者、撰寫生態綠部落格、準備演講資料 |
| ↓ | |
| 01：30 | 就寢 |

※ 開閉店的工作由其他人員負責。
▲ 每天平均工作時間：17 小時

### 余宛如

1980 年生，經營咖啡公司資歷六年多
台大經濟系畢業，歷經國會助理、國際知名
有機保養品牌行銷經理等職務。2006 年與男
友徐文彥一頭栽進國際公平貿易的推動，創辦
生態綠，再到英國取得飲食人類學碩士學位。
2008 年創立生態綠咖啡店，以此為基地持續
推廣公平貿易。

## okogreen 生態綠咖啡 <span style="float:right">Shop Data</span>

電話：02- 2322-5955

地址：台北市中正區銅山街 1 號

營業時間：12：00 ～ 21：00；週日公休

座位：50 席

店鋪面積：1F+B1 約 60 坪

主要菜單：公平貿易飲品、輕食、點心

平均消費額：約 250 元

網址：okogreen.com.tw

公平超市

電話：02-2322-4500

地址：台北市中正區金山南路 1 段 9 號

營業時間：10：30 ～ 19：30；週日公休

## 創業情報

開業時間：2008/03

籌備時間：約 2 年

創業資金：150 萬（申請認證＋買豆＋網站
120 萬、設備 30 萬）

資金來源：朋友集資

收支平衡：創業後 5 年

員工人數：3 人

平均月營收：40 萬

客層資料：

男生（50％） 女生（50％）

☑ 20 歲以下 ☑ 21~30 歲 ☑ 31~40 歲 ☑ 41 歲以上

☑社區客群 ☑外來遊客 ☑上班族 ☑學生 ☑自由業

☑個人或散客 ☑團體聚會 ☐ 家庭聚餐

☑其他描述：支持公平貿易、對公平貿易感興趣者。

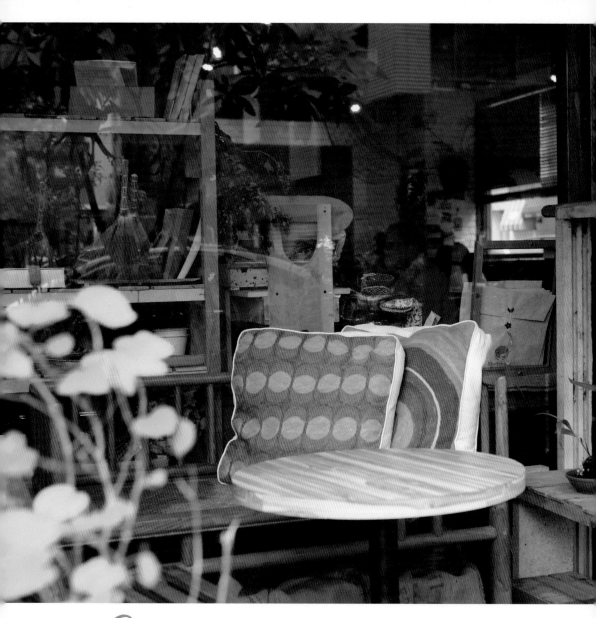

08 透過友善的綠意空間，傳達對土地的情感

hi，日楞 Ryou Café

來到位於師大商圈的浦城街，幾棟建築上還高掛著之前居民抗議的布條，拒絕油煙噪音污染進入社區。附近許多餐飲店都已搬遷離去，唯 hi，日楞 Ryou Café 反其道而行，選定在此區落腳。蓊蓊鬱鬱的前庭小院，錯落植栽、花卉、蔬菜與香草，依循四季迸出各種生機，注入了不同於以往的清新氣息，藍色招牌上的小鳥，似乎在啁啾高歌。生命力在空氣中隱隱浮動著，這是屬於 hi，日楞 Ryou Café 的獨特氣質。

店名來自席慕蓉《蒙文課》筆下：
鄂慕格尼訥是悲傷／海巴雅絲納是欣喜／海日楞是去愛／嘉嫩是去恨／如果你們是有悲有喜有血有肉的生命／我們難道就不是／有歌有淚有渴望也有夢想的靈魂……

店主人之一狄佳瑢説明「hi，日楞」取自蒙古語的「海日楞」，因為喜歡「去愛」這個字意給人的感覺，很符合小店想要傳達的意念，去愛人、愛我們的土地，願意付出、大方給予；而一聲 hi！輕快的招呼聲，親切中帶有可愛口吻，拉近了彼此的距離。

## 小農提供安心食材，落實土地和餐桌間的連結

因工作關係而認識的狄佳瑢與李明峰，一位是在台北長大，不懂產地，卻對餐飲業充滿熱情，喜歡料理的女生；一位則是屏東出生，園藝系畢業，不會做菜，卻對土地相當熱愛的男生。兩人碰撞在一起，產生了 hi，日楞 Ryou Café 這家店。經過幾年的認識與相處，佳瑢漸漸感受到明峰所謂的「人們離土地越來越遠」，也才開始了解土地是如何照顧這些食材，食材又是如何供應給我們養分的。

因此，hi，日楞 Ryou Café 不僅包含了兩位主人各自擁

hi，日楞
Ryou Café

有的特質，也被賦予為土地和餐桌之間連結的一座橋樑。佳瑢說，他們最大的願景就是持續實踐友善土地的行動，以及實踐永續生活。店裡的食材大多是找小農配合，從開店前至今，幾乎每個月都定期拜訪，透過認識一些產地的朋友，確實也撫平了心中曾經有過的不安與匱乏。

回憶起第一次拜訪小農，園主親切熱情招待，即便純樸的特質，早在造訪前的預期之中；而令佳瑢感到訝異的是，從開始到結束，手中不斷堆疊遞送過來的食物，隨著園主一路的解說而裝了滿籃滿袋。當她回到車上浮現的第一個感觸竟是原來做人可以這麼慷慨、這麼滿足，願意無償分享給他人自己覺得美好豐盛的寶物。對照這些年在台北的生活，放假就是去百貨公司，花錢血拼以滿足物慾；而所居住的水泥叢林，從來不像土地如此無私的給予，只需將一粒種子拋下去，就能生長出餵養人們的果實。當時這些新鮮作物的根莖，仍殘留些許濕潤的泥土，洋溢著生命的力量，不斷衝擊佳瑢的內心。土地帶來的豐盈與溫暖人情，最終也在 hi，日楞 Ryou Café 執行都市農耕這個計劃得到印證。

2012 年開店之際，正值商圈里民與店家抗爭的敏感時刻，鄰居對於新進駐的店家相當提防，很擔心會不會再次影響居住環境。約莫三個月後，開始有鄰居拿自家種的植物跟他們交換院子裡的花草，這樣的事情持續發生著；也有人經過時詢問可不可以剪一點薄荷，而聊起最近頭皮癢，聽說薄荷可以改善。佳瑢難掩喜悅地說：「我覺得一切就這樣慢慢發生了，很奇妙的，沒有任何的人為，是那些土壤、植物造就了這樣的狀態，成為與鄰居互動的一個媒介。」其實，街坊居民需要的只是商家能理解他們的不便與無奈。剛開始也曾發生過「莫須有」的檢舉，讓佳瑢與明峰常處於擔心的狀態，所幸這樣的事已經越來

身為一位經營者，佳瑢隨時與員工互動溝通無礙。

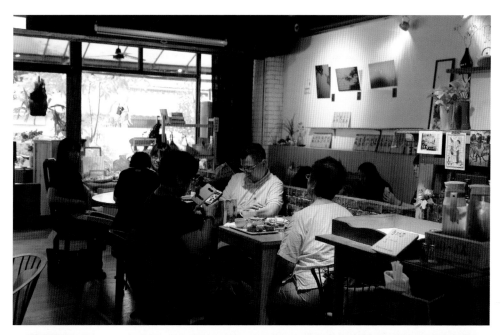

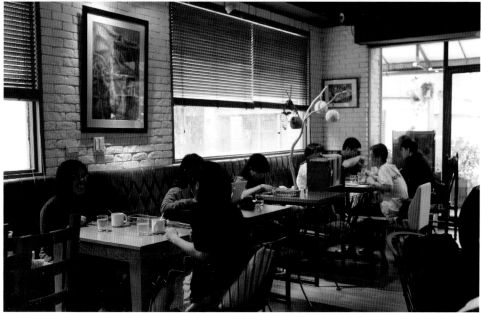

店內可以看到不同族群的顧客，在此一齊享受溫馨空間與健康美味。

越少。這片小農園正在以自己的方式，讓 hi，日楞 Ryou Café 隨著綠苗滋長，日漸融入成為社區裡的一份子。

## 以國際志工的經驗為種子，
## 創造帶給人們幸福的空間

過去幾年，佳瑢與明峰兩人經常利用工作空檔，參與國際志工的活動。在過程中，曾受到一些人的質疑，到當地工作只有短短幾天時間，真的能幫助到多少人呢？佳瑢坦言自己也這樣懷疑著。「但我相信回來台灣後，那些在心裡默默影響著我的種子，可以散播得更廣。」正因為曾經參與，才知道當地人的生活有多麼艱苦，在台灣，不論住在城市或鄉村，至少都還吃得飽、穿得暖，到柬埔寨當志工讓狄佳瑢深刻體認到「自己其實很幸福」。

在活動最後，有位志工伯伯送給大家的一段話，成為往後支撐她的關鍵力量。他說：「來到這裡參與活動的青年都很優秀，只要你回到台灣，用這幾天的力量去生活，你們就能成為很棒的人。你們根本不用擔心自己的未來。」為什麼在柬埔寨短短幾天，收穫卻這麼多？那是因為可以不計結果去做任何自己覺得對的事，為當地的土地和人們無私給予。然而，一回到現實生活，每個人的顧慮就變得很多：害怕付出這麼多會不會有相同的回報？會不會受到傷害？害怕勇敢說出愛，害怕很多的未知，以致於無法用心去生活。自此之後，這席話不斷提醒佳瑢，無論做什麼，就是勇敢去實踐自己所相信的，那麼，人生一定會變得精采萬分。

懷抱著對人以及土地熱愛的情感，參與國際志工已成為兩人持續的習慣，也將這份關懷之心延續到 hi，日楞 Ryou Café 中。佳瑢語氣堅定地說：「我有一個強烈的信

拍立得留下許多美好回憶片段，
也成為店內風景。

念，就是希望打造一個讓『人』感到幸福的空間。這個『人』很重要，不只是客人。很多服務業期待能帶給客人幸福，但我覺得除了客人，也包含自己，以及這些商品背後的付出者。這個『人』代表全部的參與者。因為自己不幸福也沒有辦法帶給別人幸福，那只會是一個包裝出來的表象而已。」

## 用心投入在「該做的事」，相信終會獲得回報

擁有多年餐飲經驗的佳瑢，雖然熱愛這份工作，仍不能否認這一行確實很辛苦。似乎只要投入其中，就必須放棄原有的生活模式。對此，她提出一些建議。

一般餐廳營業大多從中午 12 點到晚上 10 點，差不多睡醒就得進店忙到很晚，週六日也無法休息。因此，當有了開店的想法後，佳瑢堅持要讓店內夥伴擁有自己的時間，不必在生活與工作兩端做抉擇。除此之外，也考量到自己過去在上班前想好好享受一頓早餐相當不易，如今便希望有機會能提供早餐給從事服務業的朋友。「因為只有早上這個時段，可以享受自己的時間。」為此，hi，日楞 Ryou Café 放棄師大商圈最熱鬧晚上時段，不只是朋友，連鄰居都覺得他們瘋了。前半年，很多時候白天連經過的路人都沒有，還好，一切都熬過來了。佳瑢說，那半年實在痛苦，但如果沒有當初的堅持與等待，就不會有今天。她相信只要做到該做的事並且用心投入，美好的果實終將到來。

所謂「該做的事」，其實反應在每個細節裡。像是在空間規劃上，他們雖然沒有花太多資金在裝潢，而是運用許多二手物來改造，更多部分還是靠朋友們不計報酬的支援和協助。然而，即使如此也並不代表空間不重要，佳瑢道

hi，日楞
Ryou Café

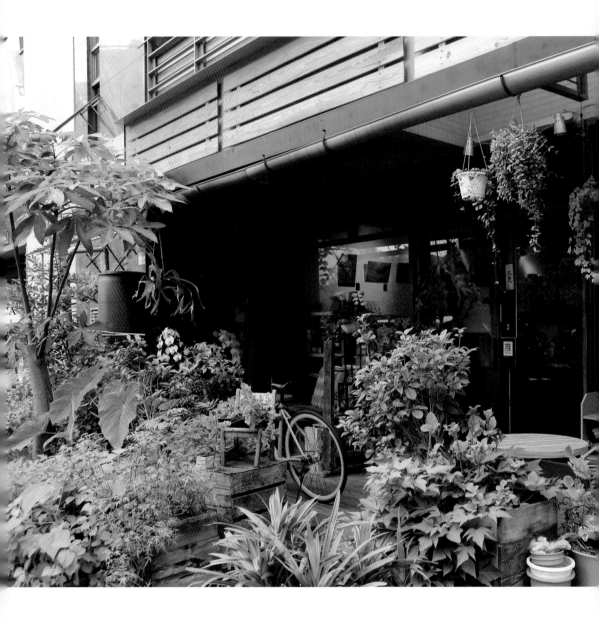

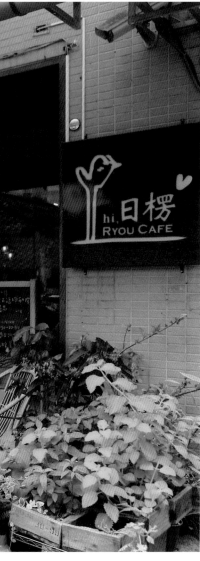

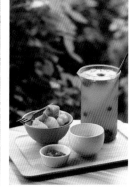

hi，日楞
Ryou Café

| 1 | 2 |
|---|---|
| | 3 |
| | 4 |

1. 生機盎然的前院幾乎要把大門都遮掩。
2. 醬爆吉事堡吃得到肉汁裡充滿蔬菜的甜
味，與起司蛋一起咬下口感豐富；夏日餐
前一杯萊姆醋清爽又開胃，冬天則換上溫
潤的熱薑茶。3. 波菜培根派份量適中，午
後小食剛剛好。4. 前置作業相當厚工的慢
熬季節水果茶，不浪費長時間熬煮的水果，
搭配自製果醬吃還能補充纖維呢！

hi，日楞
Ryou Café

出她心中理想藍圖的三個重點。第一是花園，因為想要做都市農耕，所以一開始選店址時就鎖定要有空間可以種植，而現在已經相當茂盛的小農園內有很多藥草和植物，還有養蚯蚓堆肥、雨水收集等功能。第二是開放式的吧台，為此還選擇較低的檯面，是為了讓客人可以一目了然，也縮短彼此間的距離。第三是木平台區，起源於有次大家到公園裡討論開店事宜，當脫下鞋子的那一刻，突然覺得好放鬆，好像鞋子一脫，防衛心也跟著解除了。

　　料理當然也很重要。一趟又一趟的小農拜訪，尋覓符合心中標準的品項，並從過往旅行中找尋菜單靈感。即使可能挑戰市場偏好，份量仍然設定為剛好符合每個人對於食物的滿足，不造成無謂的浪費；加上盡量使用在地小農種植或有機食材，價格難免稍高，雖然也會擔心客人不接受，但每一道料理絕對用心製作且真實。這些理念反映出店主人的價值觀，唯有相信自己，堅持做下去就對了。

## 與夥伴攜手共同參與，打造未來

　　談到服務，身教重於言教，對佳瑢來說是一個準則。由於對餐飲服務業的熱忱，使得她不論是在面對奧客或友善的客人都覺得開心，不會視為壓力。「我常常跟外場夥伴說，我端出來的是一道主菜，而你們如何對待客人則是前菜。如果前菜不好，就算主菜再好吃，客人都無法感受；若前菜能給人剛剛好的舒服感覺，那對主菜肯定是加分的。」

1

2

1.24 節氣木板上秀氣的毛筆字，是佳瑢媽媽親手書寫的。2. 可愛的小雜貨讓女孩們愛不釋手。

　　佳瑢與明峰總是帶著夥伴參與他們一路用心體驗的每件事，因為「人」在 hi，日楞 Ryou Café 佔了很大的比重，「當我們為客人端出健康、優質的產品時，其實，端的這個人也必須要具備這樣的意識，否則，就只是個端盤子的

人而已。」佳瑢笑説，因為店裡的食材都是有機的，剛開始夥伴們看到蟲子還會尖叫，為此，特別透過定期的內部訓練，讓大家意識到或學習到更多的自然知識。從拜訪小農、體驗插秧收割、參加豐年祭，到各種分享會，讓每個人都能在獲得與付出的正向循環中前進，並與關係人產生良好互動。

輕撫 2014 年 3 月才推出的全新菜單，封面是使用廢棄的木板製作，並刻了每位夥伴對於「去愛」的一些想法。翻開第一頁，「2014，邀請您一起參予友善土地行動。」這行字，是全體夥伴共同討論出來的目標，搭配色調溫潤筆觸舒服的插圖，讓來到這裡用餐的客人，透過手中的觸摸與一頁頁的翻動，與土地有了最初的關連。在這樣的環境中，雖然很難都讓每一位客人了解到土地的價值，但他們還是盡可能地經由感官默默傳遞，從門口生機勃勃的都市農園、空氣裡燒乾柚子皮的氣息、料理中在地小農依循節氣採收的食材、店內二手家具，以及精心設計的菜單等，均在在揭示對土地友善的實質行動。

未來，佳瑢希望 hi，日楞 Ryou Café 能成為人們接近土地的媒介，並從中感受到生活的本質。

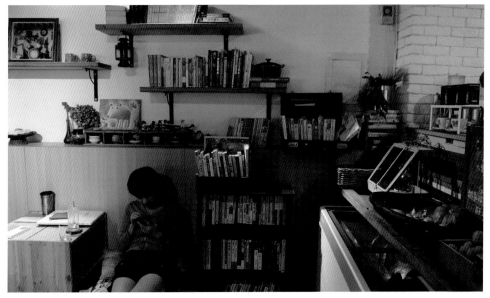

坐在木平台上的客人享受著慵懶的舒適，如同在家裡般自在，絲毫沒有拘束感。

「瞭解自己的核心價值，
並勇敢堅持下去。」

## 狄佳瑢

1986 年生，經營咖啡館資歷近兩年
大學主修經濟，卻一直對餐飲業懷抱熱情，從
求學時期便進入餐飲業打工，畢業後轉為正
職，因緣際會遇到開店夥伴李明峰，攜手創立
hi，日楞 Ryou Café。

### ① 店長的一天

| 平日 | 假日 |
|---|---|
| 6：30　起床、吃早餐 | 6：30　起床、吃早餐 |
| ↓ | ↓ |
| 7：30　出門 | 7：30　出門 |
| ↓ | ↓ |
| 8：00　整理店務、準備開店 | 8：00　整理店務、準備開店 |
| ↓ | ↓ |
| 8：30　開始營業，廚房料理 | 8：30　開始營業，廚房料理 |
| ↓ | ↓ |
| 14：00　研發新商品 | 14：00　研發新商品 |
| ↓ | ↓ |
| 18：00　處理行政庶務 | 18：00　處理行政庶務 |
| ↓ | ↓ |
| 19：00　閉店 | 19：30　晚餐 |
| ↓ | ↓ |
| 19：30　晚餐 | 20：30　閉店，開會或進修 |
| ↓ | |
| 20：30　開會或進修 | |

▲ 每天平均工作時間：10 小時　　　　▲ 每天平均工作時間：10 小時

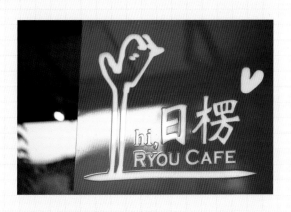

## hi，日楞 Ryou Café　　　　　　　　　　　Shop Data

電話：02-2363-6268

地址：台北市浦城街 24-1 號

營業時間：平日 8：30 ～ 19：00；假日 8：30 ～ 20：30

座位：35 席

店鋪面積：45 坪

主要菜單：早餐、咖啡飲品

平均消費額：250 元

網址：www.facebook.com/pages/hi- 日楞 -Ryou-Cafe/110413699107246

## 創業情報

開業時間：2012/10

籌備時間：2 個月

創業資金：250 ～ 350 萬

資金來源：個人存款 25%、朋友集資 25%、
　　　　　青年貸款 50%

收支平衡：創業後 10 個月

員工人數：10 人

平均月營收：不便透露

客層資料：

男生（50%）女生（50 %）

□ 20 歲以下 ☑ 21~30 歲 ☑ 31~40 歲 ☑ 41 歲以上

☑社區客群 ☑外來遊客 □ 上班族 ☑學生 ☑自由業

☑個人或散客 ☑團體聚會 ☑家庭聚餐

☑其他描述：對「友善土地」感興趣者。

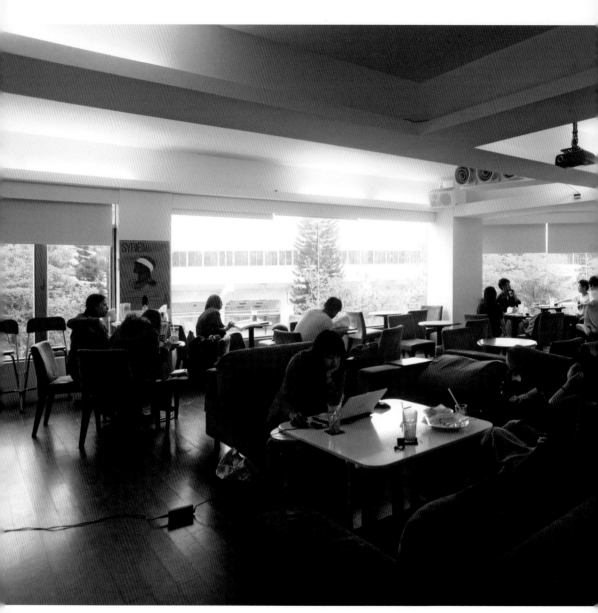

 **09** 咖啡沙龍裡的公民課，賣咖啡也護人權

 Masa Loft 瑪莎羅芙

位於成功大學校區正對面的大樓，拾階步上三樓的咖啡館，樓梯一旁的牆上貼滿形形色色的活動海報，如音樂會、新書分享會或遊行活動等，滿室書香、窗外的風景映入眼簾，舒服的寧靜氛圍讓人安心，這裡彷彿城市中一處未被發現的心靈隱地。

近年，咖啡館成為另類的公民議題廣場，而崛起了一種新興型態的咖啡沙龍公民課，這樣的現象甚至從北台灣蔓延至南台灣。其實，瑪莎羅芙很早就透過以社群支持的營運模式，舉辦讀書會、工作坊、音樂會和文化講座；2011 年 7 月更成立國際特赦組織台南小組（Amnesty International Taiwan group 39），讓這裡除了喝咖啡、還能談人權。

## 叛逆女孩實踐所學，勇敢作夢

在瑪莎羅芙隨意找了靠窗的座位坐下，迎面走來的女孩長相秀氣，戴著黑色膠框眼鏡，像個大學生的裝扮，原來她就是咖啡館主人方郁華。郁華笑說：「很像店裡的客人吧！」讓人意外的是，在書卷氣的外表下，其實藏著一顆叛逆的心，郁華的求學之路率性而為，開咖啡館的想法也是與眾不同。

郁華在紐約 FIT 流行設計學院留學時（Fashion Institute of Technology, SUNY），主修廣告行銷。畢業回台後，先在廣告公司任職，再進入清華大學哲學研究所就讀。之後，倏然決定休學開店，不免讓人感到好奇家人的反應。郁華直率地說：「我做我想做的事，說真的，他們也管不了。」言談間的自信源於她十足主見的個性。

性格裡的果敢因子，在開店過程中也可以印證。當初在

尋覓地點時，郁華就先鎖定大專院校學區周邊，訴求客群以教師、學生為主。由於成功大學學區店面租金高，且供不應求，於是便反向思考，選擇非一樓的店面。相較於現今商辦大樓各式餐飲業進駐，八年前就率先選在大樓三樓開業的瑪莎羅芙相對勇氣可嘉。

## 以校園咖啡館立足，培養學生消費族群

七年前，台南的藝文咖啡館還不多，郁華之所以會有這樣的想法，是受到哲學研究所的啟發。她企圖結合社會議題，經營實驗性概念的咖啡館。然而，開店初期總是戰戰兢兢，首先規畫以兩年的時間培養固定客群，並藉此累積經驗值，所幸第三年開始，營業額開始呈現淨值成長，對於自己嘗試突破挑戰的新興市場，算是下了一回有勇有謀的賭注。「由此可知，消費市場是可以培養的」有著廣告行銷背景的郁華，學以致用地分享她的經營心得。

根據郁華的觀察，瑪莎羅芙目前有不少台南一中、台南二中、台南女中及長榮女中的學生，有別於開店初期多是大學社團的聚會據點，可見消費年齡層有逐漸下降趨勢。尤其隨著網路社群發達、資訊管道多元，公民議題的發酵更是帶動青年學生的參與。由於瑪莎羅芙長期關注公共議題，在這裡更能深刻感受台南人勇於表達意見的態度。

## 精準定位，具備一顆強心臟

瑪莎羅芙從籌備到正式營運，一直緊扣「人權議題」的理念，多數活動都是開放免費參加的，主要收入來自最低消費和餐飲收入。如此還能維持每月約三十萬的營業額，可見基礎客源相當穩定。

Masa Loft
瑪莎羅芙

頂著高學歷光環，卻毅然在人生道路轉彎，方郁華的咖啡館勇氣形象鮮明。

緊鄰窗邊的咖啡座能將成大優美的校園收入眼底。大長桌則是適合集會公共論壇。

1
2

1. 開放式吧台時時飄來咖啡香，白色設計感簡約得融合其間。2. 除了咖啡，這裡也提供荔枝、雪藏、達克等多種口味啤酒。

　　由於具有廣告行銷的工作經驗，郁華對於市場脈動的嗅覺特別敏鋭，但她仍特別提醒，很多人對於開咖啡館存在爛漫幻想，如果沒有相關輔助款時，絕不能單憑純粹的熱愛一意孤行。此外，還要精算人事管銷，包括持續的修繕工作，小至維修機器零件，大到裝修和汰換家具，都要列入成本計算，以防日後出現無法負荷的突發狀況或龐大的營繕費用。一旦非得背負貸款時，盡量要設定階段性的營運目標，包括每天、每週，乃至每月營業額的理想獲利能力，進而預設回本時程，堅守按部就班的原則。就算做到如此，仍要保留彈性，以免流於得過且過的消極心態。創業初期最容易受到外界影響，常需要調整方向而搖擺不定，她語帶哲理地説，當老闆一定要有一顆「強心臟」才行。

提到開店細節，從店面屬性到客群定位等，都要做足準備功課。例如，瑪莎羅芙就是以學區和交通便利做為利基點，也因此，與在地教育單位、學生社團的互動更顯重要。咖啡館的軟性空間不同於學校會議室制式的調性，因此，在動態表演或靜態展覽活動較有優勢。郁華還會不定期深入校園，與學生進行公民議題互動交流。以咖啡館主人堅持初衷的本質，給人安心的信任感，就像不變的咖啡香氣，等同於樹立品牌的形象。

Masa Loft
瑪莎羅芙

## 開放式吧台提供各式輕食，善用空間規劃講座

受到郁華留學背景的影響，加上本身是女性，這裡的餐點和飲品，充分融合了西式風格，又能貼心呼應女性客層的需求。除了鬆餅、貝果、三明治等輕食，還有咖啡館較少見的沙拉和涼麵，有日式和風、泰式酸辣、時蔬等選

三五好友窩在和室地板，予人輕鬆舒宜的小天地。

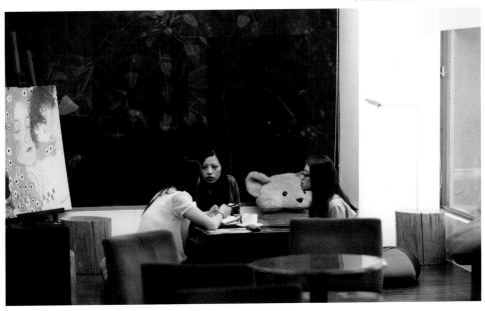

擇。在基本單品咖啡之外，還有櫻桃、香草、薄荷調味咖啡等，都是女性偏好的口味。還供應新鮮果汁優酪乳、果醋及冰沙等，更是符合輕盈窈窕的飲品取向。而店內開放式咖啡吧台就是料理台，除了煮咖啡、烤鬆餅麵包的香氣之外，空間裡便再沒有其他的五味雜陳，讓人更能自在流連於咖啡時光裡。

瑪莎羅芙將空間規畫為長桌區、沙發區、窗邊咖啡座與和室地板區，擺設間距不擁擠，給人舒服輕鬆的感受。郁華說，由於一開始已經有舉辦講座或展覽的構想，這裡的桌椅都是以「可移動」為前提。不過，她也強調活動的規劃必須量力而為，基本原則是不可失去咖啡館原有的樣貌。這裡曾經舉辦原住民歌手舒米恩的部落小旅行分享會，也有爵士音樂會或樂團的巡迴演唱等；有時也會封館，放下投影幕，宛如暗房的咖啡館，搖身一變成為「光芒影展」的場地。除了持續不斷舉辦各種形式的活動之外，郁華以其哲學背景，加上長期接觸人權事務，甚至主動提出以瑪莎羅芙做為平台，促成國際特赦組織台南小組的成立，於此每月第一個週日固定聚會。不但替瑪莎羅芙做了最優質的廣告，對於自己堅持的人權理念也得以施展抱負。目前在許多公共議題的環島串聯中，瑪莎羅芙也踴躍加入陣線，在這個改革的世代裡不缺席。

## 透過旅行紓壓，與自己對話

郁華以過來人的經驗表示，想要長久經營一家咖啡館，最忌短視近利。開店初期雖然只有基本的營業項目，但與時俱進，有時為了增加新鮮感，改變是必然的。不過，步調要慢慢調整，實質收穫才會更多。

此外，在保持動力前進之餘，生活品質也不能忽略。在經營瑪莎羅芙長達五年的日子中，郁華每天只在家和咖啡館間移動，生活圈變得相當侷限。最初的兩年，她每天甚至工作逾十小時，再怎麼樂觀、耐操的人都會有倦怠的時候，此時，正視內心的瓶頸是必要的，並找到與自己對話、疏通情緒的管道。當壓力來臨時，郁華選擇以旅行的方式來紓解。去年她相繼走訪泰緬、約旦、巴勒斯坦、以色列等國家，也再次造訪了紐約。整個年度的旅行，讓她身心靈煥然一新。翻著厚厚的筆記本，郁華分享出走的這一年，不斷地開拓視野，也重新獲得人生方向，當生活圈愈來愈豐富，言談之間的喜悅收穫，自然而然就能觸動他人。對於咖啡館

幾近撒手不管的行徑，郁華笑説：「沒那麼誇張啦！」她坦言，撇開過去一年頻繁出國不談，其實她也積極投入社團社會運動。若以一個專職老闆的角色來看，她淘氣地説：「我應該算不及格吧！」不過，瑪莎羅芙擁有一群相當值得信賴的夥伴，不同於一般餐飲店員工流動率高的現象，這裡不論吧台手或廚房幫手都很資深。最重要的是，瑪莎羅芙就像是一個家，讓員工有歸屬感，彼此間建立的信任，足以讓她安心參與其他事務。

在瑪莎羅芙，每個人都擁有自己追尋的夢想，也許是因為這裡同時具有社會論壇平台的功能，相較起來，也能發覺許多敢作敢當的夢想家。但願這些勇氣可以分享力量，讓每個人都看見自己未知的潛能。

Masa Loft
瑪莎羅芙

1. 單品咖啡有夏威夷、哥倫比亞雪峰等多支莊園豆。2. 三明治有黑麥、法國麵包、雜糧、帕美桑起司、貝果、丹麥土司等多種選擇。

1　2

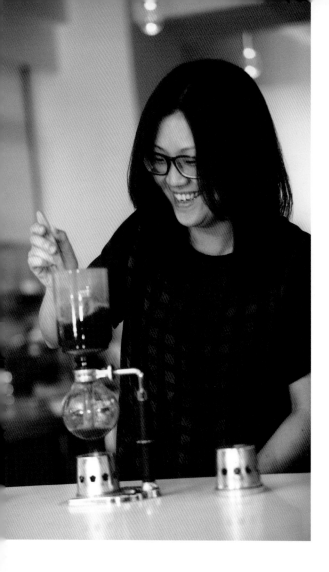

「腳踏實地，堅持初衷。」

## 方郁華

1977 年生，經營咖啡館資歷七年
紐約求學時期曾在美術館藝廊打工，所學為廣
告行銷，後來投身關注人權社會運動，直至清
華大學哲學研究所決定休學開店。是近兩年咖
啡沙龍裡的公民課潮流之中，最早成形的開路
先鋒。

### 🕐 老闆的一天

**平日 / 假日**

17：00　準備工作、備料
↓
18：00　咖啡館值班
↓
23：00　閉店

※ 白天工作主要處理聯繫人權社會運動事
　　務，開店工作由其他人員負責。
▲ 每天平均工作時間：6 小時

## Masa Loft 瑪莎羅芙　　　　　　　　　　Shop Data

電話：06-275-9318

地址：台南市東區大學路西段 53 號 3 樓

營業時間：10：00 ～ 23：00；假日 09：00 ～ 23：00

座位：約 50 席

店鋪面積：約 50 坪

主要菜單：咖啡、茶、果汁、輕食

平均消費額：100 元

網址：www.facebook.com/pages/Masa-Loft/252064554978678

## 創業情報

開業時間：2007/9

籌備時間：3 個月

創業資金：250 萬

資金來源：家人集資

收支平衡：創業後 18 個月

員工人數：8 人

平均月營收：30 萬

客層資料：

男生（40%）女生（60%）

☑ 20 歲以下 ☑ 21~30 歲 ☑ 31~40 歲 □ 41 歲以上

□ 社區客群 □ 外來遊客 □ 上班族 ☑ 學生 ☑ 自由業

☑ 個人或散客 ☑ 團體聚會 □ 家庭聚餐

☑ 其他描述：對「人文、藝術、社會議題」有涉獵的客群。

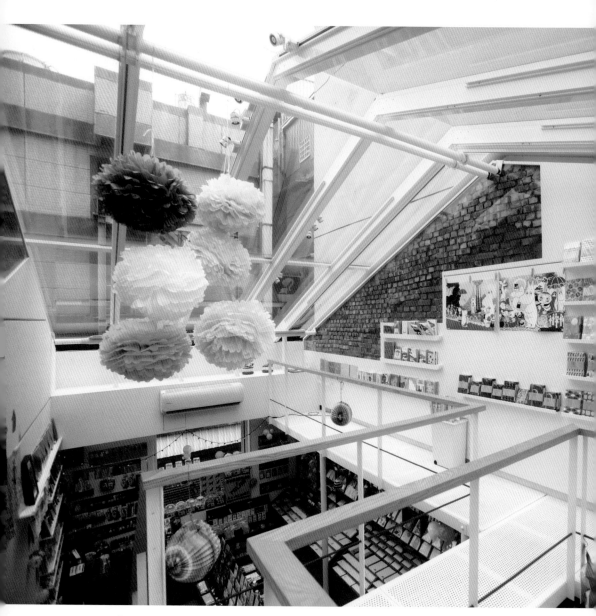

 10 結合繪本文創，推廣動物保育

 本東畫材咖啡 & 撥撥橘小店

牆面陳列的貓咪明信片，桌上的貓咪拉花拿鐵咖啡，還有依偎在桌腳邊的貓孩子們，這裡不是寵物餐廳，更不是寵物用品店，只是一間藏身巷弄裡的寵物咖啡館。在插畫界頗有知名度的李瑾倫老師，以個人工作室為推手，陸續成立了撥撥橘小店、本東畫材咖啡與本東倉庫商店，呼應高雄推展文創城市，打造以寵物為素材、文具為媒材的文創空間。這裡領養的毛小孩們，也是瑾倫關注動物、傳遞生命教育的體現。

## 一路走來，定位明確

為人低調的瑾倫老師，在本東畫材咖啡開店之前，曾於 2012 年暑假受高雄文化局之邀，以短期租約進駐駁二藝術特區的七號倉庫，規劃夏季限定的七號海水浴場，以文具、日本雜貨小試營運。然而，從事插畫創作的瑾倫一直懷有開咖啡館的夢想，在 2010 年創設「撥撥橘小店」時，因受制於空間不足，僅以工作室的型態推廣文創品牌。直到 2011 年參與高雄設計節廣受好評，2012 年 11 月「本東畫材咖啡」正式營業，2013 年 1 月「本東倉庫商店」全新改造，進駐駁二藝術特區的自行車倉庫，一路走來，都有著明確的方向。

對於個人工作室而言，從撥撥橘小店到本東畫材商店，三間店成立時間的確稍嫌緊湊，但因分工定位脈絡明確縝密，店長 Oliver 笑說：「我們沒有兵荒馬亂喔！」撥撥橘小店目前採預約制，主要為瑾倫個人工作室作品平台；本東畫材咖啡則加入了日本品牌及歐洲文具商品和筆記本；本東倉庫商店則由於地處駁二藝術特區，充分結合觀光資源，便定位為文創商店，除了歐日文具雜貨，還加入了台灣本地創作者，上萬件商品種類讓人逛得目不暇給。

## 除了空間與美食，
## 期盼能加深人際間的情感交流

　　由老屋修復而成的本東畫材咖啡，改建過程並不順利。
為了發揮採光功能，同時達到省電的效果，一開始便決定
要有一整面的透明屋頂，採用抗紫外線的 Low-E 低輻射
強化玻璃搭建而成。在安全考量之下，後來又加裝了鋼
架輔助，使得延宕完工時程。整體建物強調綠建築概念，
細心保留老屋原本的洗石子地板和樓梯，呼應挑高格局的
玻璃屋頂，融合新舊風格的空間設計令人倍感舒適。

　　門口的便條紙貼心地寫著「內有貓咪，請勿放生唷」，
在 Facebook 粉絲頁則紀錄著貓孩子們顧店的模樣。在這
個小天地裡，處處都能發現天真可愛的生活寫真。有時和
米妹玩躲貓貓，有時看看灰灰在屋頂曬太陽，或是 Ban-
Ban 在地上耍賴，對於忙碌的上班族而言，偶爾坐在這
裡，看著貓咪不做作的姿態，便足以令人體會何謂簡單的
幸福。或許這就是撥撥橘小店和本東商店成立的宗旨吧。
除了創造空間、享受咖啡美食之餘，更希望人與人之間，
或是人與動物之間，能有多一點的情感交流與生活的分
享。

　　現在，撥撥橘小店共有八隻貓孩子、三隻狗孩子；本東
畫材咖啡則有兩隻貓孩子。這麼大規模的家庭光是想像就
很不簡單了。不過，Oliver 強調，不論撥撥橘小店或本東
畫材咖啡都不是以寵物為賣點，而是以李瑾倫工作室領銜
的品牌為概念，因此，不同於其他寵物餐廳所需的空間
和人力。除了屋頂閣樓的貓床之外，並不刻意設置貓屋、
貓跳台等寵物居家設計，「我們還是希望貓孩子們生活自
在最重要」。

進門便條紙貼心提醒，
內有貓咪，請勿放生。

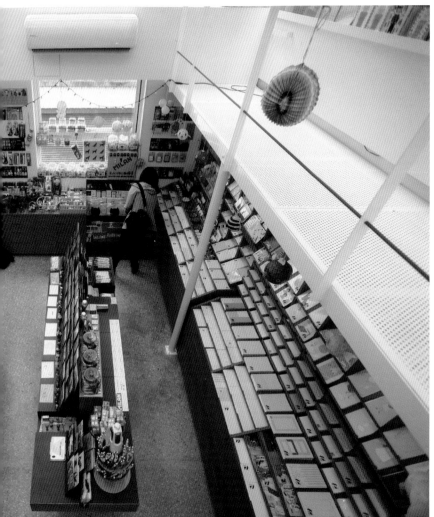

1
2 3

1. 本東畫材咖啡二樓設有筆記本裝訂工坊，可以訂做一本自己的筆記本，有超霸書皇、原色薄本等式樣，挑選自己喜歡的封面、封底和內頁，再選擇線圈或釘裝。
2.+3. 店裡的貓都是認養的流浪貓，圖為王子和罐罐。

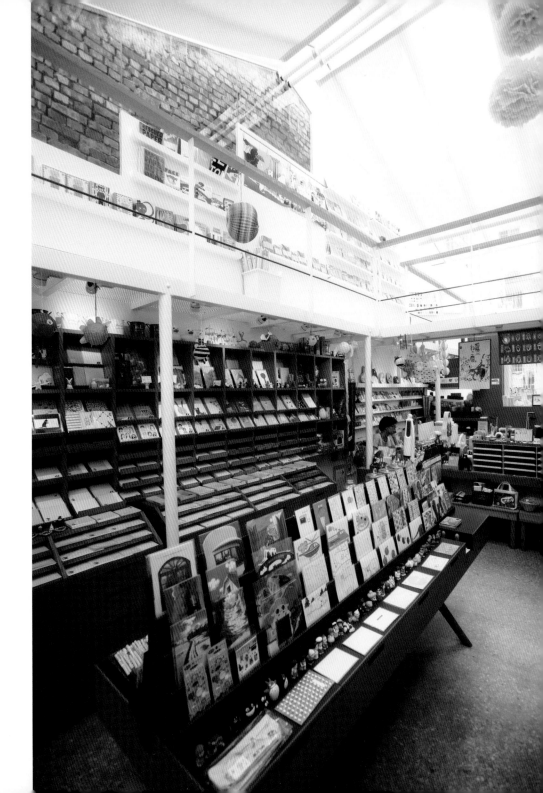

## 以動物為主題的文創商品療癒人心

　　走進撥撥橘小店，第一印象便是滿室陳列的繪本故事書，全是瑾倫累積長達20
年的繪本創作，她還是國內少數授權外文出版的繪本作者。雖然近年她在動物保
育議題投注更多心力，相對放慢了創作的速度，但昔日累積的作品，讓她有著作
等身的繪本畫家地位。

　　瑾倫畢業於英國皇家藝術學院（RCA），擅長童趣溫暖的畫風，她筆下的貓狗總有
一種「拙拙」的真實感，時而眼神溫和，時而表情逗趣，甚至帶點傻氣。隨著年齡增
長以及個人感悟，瑾倫的創作也從早期以壓克力、色鉛筆或油畫為媒材，到現今以線
條呈現純粹的生命力量。愈是簡單愈具張力，也愈顯出創作者的深厚功力。

　　另一邊的牆上則是琳瑯滿目的馬克杯，其中又以瑾倫設計的「本東埋杯」和「本東
倒牛奶」特別受到歡迎，是許多來此造訪的愛貓族必買的收藏品。瑾倫設計的商品，
不只是圖案讓人愛不釋手，還能從中發現人本思維的訴求，例如，一款鉛筆延長器，
可以讓每枝鉛筆或畫筆完全使用完畢，藉此表達對樹木生命的尊敬。此外，這裡也是
手作獨立品牌推廣創作的平台，從明信片、筆記本到胸章，種類包羅萬象。首推獨家
代理日本「文學堂」的作品，以宮澤賢治、太宰治和夏目漱石的名句做為筆記本的封面，
手工絹印加上腰封仿書本的設計，喜愛日本雜貨的人都會愛不釋手；還有將設計應用
於筆筒、磁鐵、橡皮擦等的文具小物。

　　二樓則是筆記本裝訂工坊，在這裡可以自由選擇自己喜歡的封面、封底和內頁，挑
選適合的線圈，最後再交由工作人員製作完成。獨家設計款筆記本除了有歐洲老地圖，
還有以廢材為概念，利用紙箱裁切或廢紙絹印的筆記本。

1　2

1.「本東倒牛奶」馬克杯
是愛貓族必買的收藏品。
2. 世界末日系列明信片
有貓睡覺、開心、愛自己
等。

## 以做給自己吃的角度出發，提供最健康天然的輕食

　　本東畫材咖啡提供的餐點以輕食為主，最受歡迎的就屬造型討喜的喵福三明治了。這是瑾倫有次在日本旅行時，看到 moffle 鬆餅發想而來的創意餐點。吐司烙印上貓咪腳印，超受愛貓族喜歡。而在拿鐵上的貓咪拉花，更是這裡的廚房小幫手必會的基本款，咖啡因含量低的輕拿鐵搭配貓咪微笑，讓人看了會心一笑。其他還有手工自製布朗尼、戚風蛋糕、小小喵福鬆餅、小貓司康點心，簡單的原味，同樣有著滿滿的療癒效果。

　　更特別的是，隨季節交替還會向附近小農採購最新鮮的食材，推出自製鮮果霜淇淋，每天變換口味，包括芒果、香蕉、草莓、桑椹、火龍果、紅心芭樂牛奶、山番荔等。水果甜香濃郁不膩口，各式奇特口味新鮮感十足。

　　瑾倫不只在創作傳遞人本思維，個人的生活習慣也秉持同樣理念。她長年不食用基因改造食物，因此，本東畫材咖啡的食材皆取材於主婦聯盟，不論三明治或鮮果汁皆不含人工添加物，在在表現出對健康生活的重視。

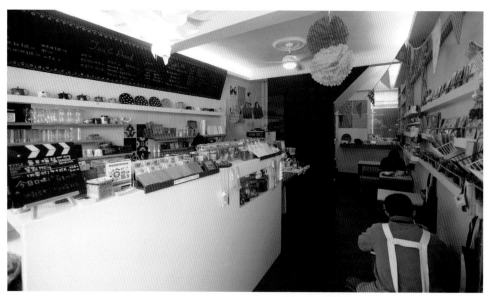

本東畫材咖啡維持小店風格，白色小屋予人很清新的舒適感。

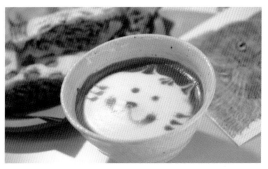

1　2
　　3
4　5

1 每天都有不同口味的自製鮮果霜淇淋。2. 拿鐵上的貓咪拉花讓人看了會心一笑。3. 戚風蛋糕也是手工特製。4. 極具鄉村風的居家用品。5.moffle 鬆餅在吐司烙印上貓咪腳印，是小朋友的最愛。

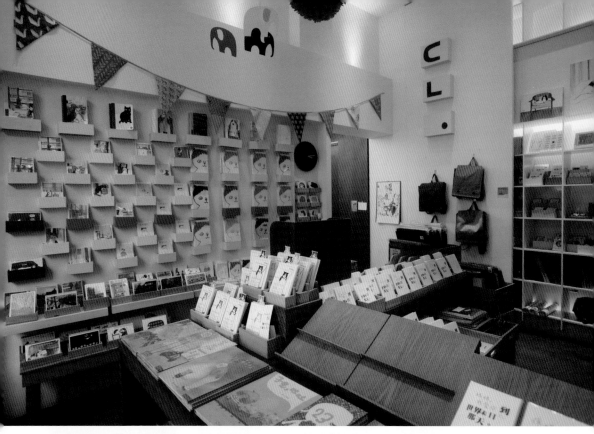

1

2　4　5

3

1. 撥撥橘小店目前採預約制，主要是瑾倫個人工作室作品平台。2. 貓熊便條夾。3. 鉛筆延長器可以讓每枝鉛筆或畫筆完全使用完畢。4. 本東畫材咖啡能夠找到許多日本品牌及歐洲文具商品和筆記本。5. 各種日系小物超級卡哇伊。

### 以單純的初心，從創作跨入經營的領域

　　大部分從事創作的人，對人際關係、數字概念往往欠缺豐富的歷練，藝術家在創作時，多半活在自己世界裡，而這樣的現象也曾是瑾倫在創作路上的樣貌。「從單純的創作人轉換成生意人的角色，過程中的心理調適是相當煎熬的。」以前創作時，只需要面對自己，當了老闆之後，需要與人互動，裝潢時，要和設計師工班師傅的溝通，開店時，要對員工訓練和提供客人服務，並要懂得經營成本和廠商斡旋。瑾倫坦言，從「創作學」到「社會學」的修煉，她真是一路摸索慢慢進入狀況。所幸信仰堅定她的內心，在「出社會」的過程裡，讓她仍能保有那份單純而略帶傻勁的初心。

　　尤其開店事務繁瑣細節多，各種難題層出不窮。由於本東咖啡不是一般類型的咖啡店，工作不只有對人交流，還要和寵物溝通，像是之前在本東倉庫商店貼出「不能拍照、不能摸貓」的公告，一度引起客人的不理解。其實是為了尊重台灣創作者的商品，必須對空間採取禁止攝影的配套措施；而這裡的貓孩子都是流浪貓，考量駁二藝術特區屬於觀光性質，來客中以孩童的比例偏高，為了避免客人過度熱情，使得貓孩子們緊張而受傷，才會加註「不能摸貓」的公告。雖然這兩項公告對客人不會造成不便，但善意勸導客人遵循規定時，仍然難免遭受怨言。不過，Oliver 強調「這些公告仍有存在的必要性，所以，我們仍會透過本東商店和撥撥橘臉書粉絲頁，與消費者持續進行溝通」。

　　除了工作室的店務，瑾倫老師還經常受邀帶著狗孩子們前往小學進行故事演說，她認為，推廣生命教育必須從小開始。此外，她也一直以實際行動關注動物保護議題，像是支持「十二夜」紀錄片包場放映，目前正在計畫一個貓狗中途之家，同樣是以老屋建築為基地。目前會放慢步調，以最舒服的狀態來完成。

**李瑾倫**

「勤勞不懈最難，度過就成功大半了。」

「有夢容易，堅持最美；

1965 年生，經營咖啡館資歷三年
曾留學英國，一直懷抱開咖啡館的夢
想。近年致力推廣動物保護議題和生
命教育，相繼以撥撥橘小店、本東畫
材咖啡、本東倉庫商店三間店結合自
身理念，並成為風格獨具的文創平台。

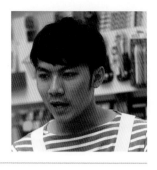

Oliver

「存在的是每一次嘗試的夢想。」

「確切的夢想並不存在，

1988 年生，經營咖啡館資歷兩年
設計相關科系畢業，熱愛底片攝影與
手繪插圖，家裡養了兩隻貓，曾經在
日本當過交換學生。個性溫厚，認為
對的工作就是當你確切地選擇了對方，
而對方也同樣真摯地選擇了你。

## 🕐 老闆的一天

平日 / 假日

| 時間 | 內容 |
|---|---|
| 08：30 | 起床 |
| 09：20 | 溜狗、照顧毛孩子生活所需 |
| 09：45 | 整理環境 |
| 10：00 | 開店 |
| 12：00 | 午餐 |
| 13：00 | 開始插畫工作 |
| 16：00 | 倒垃圾、溜狗 |
| 18：30 | 準備打烊、清點結帳、整理清潔 |
| 19：00 | 打烊（週五六則為 20：00） |

▲ 每天平均工作時間：8～9 小時

## 🕐 店長的一天

平日 / 假日

| 時間 | 內容 |
|---|---|
| 08：30 | 起床 |
| 09：20 | 準備貓咪們的食物、清理貓砂 |
| 09：45 | 準備開店前置作業、清潔、整理商品 |
| 10：00 | 開店 |
| 12：00 | 午餐 |
| 13：00 | 訂貨、處理網路訂單 |
| 16：00 | 管理粉絲團及拍攝商品 |
| 18：30 | 準備打烊、清點結帳、整理清潔 |
| 19：00 | 打烊（週五六 20：00） |

▲ 每天平均工作時間：8～9 小時

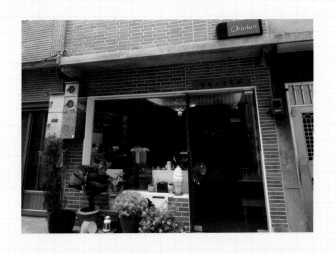

## 本東畫材咖啡 & 撥撥橘小店　　　　　Shop Data

電話：07-201-8566

地址：高雄市新興區民有街 86 號

營業時間：10：00 ～ 19：00；週五六 10：00 ～ 20：00；週一公休，另會依季節做適當調整

座位：四人座 2 席、二人座 4 席，無提供訂位服務

店鋪面積：約 15 坪（共 2 層樓）

主要菜單：熱烤喵福三明治、貓咪拉花拿鐵、每日不同口味霜淇淋、各式輕食點心

平均消費額：約 200 元

網址：www.facebook.com/chinluns

## 創業情報

開業時間：2012/11

籌備時間：約 9 個月

創業資金：約 600 萬元

資金來源：合股集資

收支平衡：創業後 13 個月

員工人數：2 人

平均月營收：不便透露

客層資料：

男生（20 %）女生（80 %）

☐ 20 歲以下 ☑ 21~30 歲 ☑ 31~40 歲 ☐ 41 歲以上

☑ 社區客群 ☐ 外來遊客 ☐ 上班族 ☑ 學生 ☐ 自由業

☑ 個人或散客 ☐ 團體聚會 ☐ 家庭聚餐

☑ 其他描述：對「文創設計商品或動物保護」感興趣者。

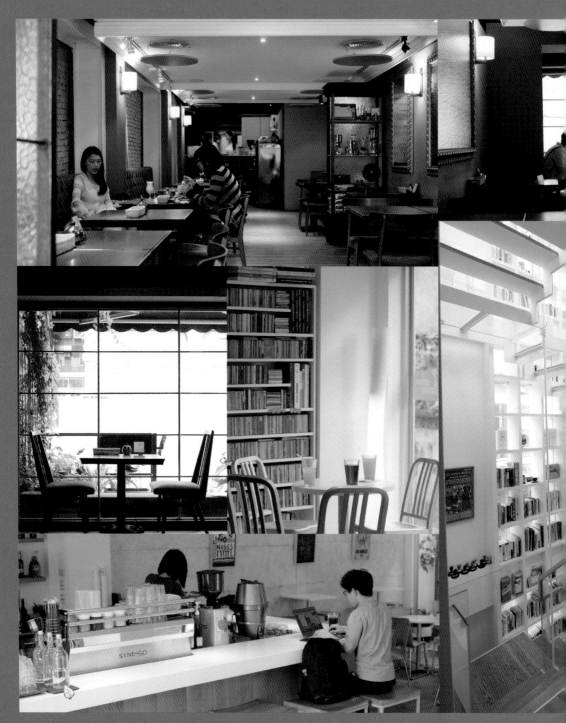

複製成功創業模式

業界公認的咖啡高手，
也是擁有會計師和 MBA 頭銜的經營者，
不藏私地分享獨立咖啡館的經營心法。

THE FACTORY / mojocoffee
caldo café 咖朵咖啡

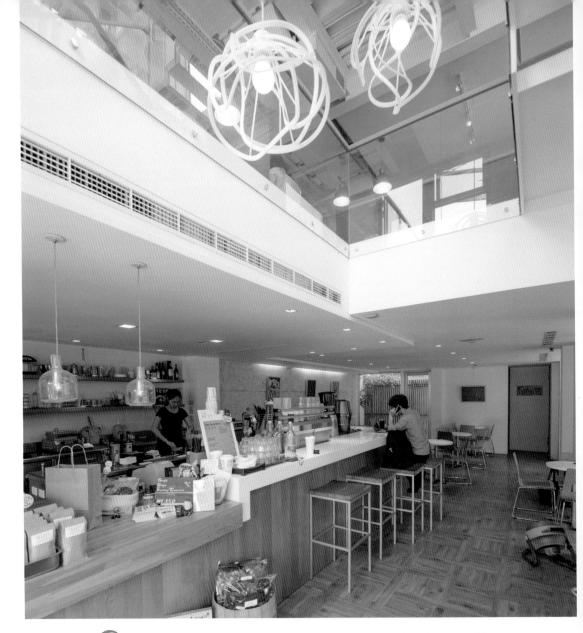

**11** 將行銷概念融入店鋪管理，塑造系列品牌

# THE FACTORY / mojocoffee

說到「mojo」，你會想到什麼？對熟悉美洲文化的人來說，mojo 是個意涵複雜的黑人詞彙，經常出現在許多非裔種族的巫毒信仰文化中，代表一種護身符袋，以及難以言喻的神祕力量。同時在美國近代音樂中，mojo 也是藍調音樂裡的常見詞彙，在 The Beatles 的經典曲「Come Together」中也用到「mojo」一詞，讓整首歌多了幾分神秘色彩與迷幻味。

對於沒有咖啡就覺得生活乏味，覺得咖啡不只是咖啡，更是一種生活方式的人聽到 mojo，或許馬上會想到 mojocoffee——一間在台中最常被提起的經典咖啡館。mojocoffee 的招牌咖啡豆「mojoblend」風味迷人，甘甜口感更是讓人一喝就愛上；而 mojocoffee 的老闆 Scott，不只是業界公認的咖啡高手，他詮釋咖啡的方式，以及如何經營 mojocoffee 的過程，更是許多同業的參考目標，引領著中台灣咖啡文化的興盛與轉變。

Scott 是因為喜歡喝咖啡而開始研究咖啡的。在出國念書及回台灣工作一段時間後，原本並沒有朝咖啡業發展的打算，只覺得自己不適合當上班族，與其在辦公室裡過著差不多的生活，不如找一個能全心投入的領域發展。後來，在一次參與逢甲大學校內咖啡館的營運計畫中，啟發了他開咖啡店的契機。在取得太太 Anatasia 與家人的支持後，Scott 人生中的第一間咖啡館「mojocoffee」就此誕生，從此走上咖啡人的道路。

## 以精品咖啡與藝文空間，打造專業形象

2003 年五月在台中市大業路上出現的 mojocoffee，在 Scott 深厚的咖啡功力與極富品味的空間氛圍等特色下，受到一群深度咖啡迷與品味相近的文藝青年所喜愛，在當

時仍以提供餐點的茶飲店為主流的台中餐飲市場中，迅速找到定位且成長茁壯。即使正對面就是全球連鎖咖啡霸主 Starbucks，mojocoffee 依然人氣不減，現場沖煮的義式咖啡與自家烘焙的咖啡豆都有不錯的評價。加上 Scott 在開店不久，就持之以恆地經營品牌網站、新聞電子報、部落格等網路平台，迅速且有效地推廣他從世界各地找來的優質咖啡豆、咖啡沖煮器具，以及店內各項商品的介紹與促銷活動，逐步塑造 mojocoffee 的專業形象。就在不少人都以為 mojocoffee 會開始擴店之際，Scott 反而將資源放在添購 Probat L5 烘豆機等設備，提高烘豆的品質與表現，不僅為 mojocoffee 的專業形象大大加分，更為 mojo 咖啡豆的銷售事業帶來穩固基礎。

在 mojocoffee 營業第五年後，Scott 以「Sharing is Caring」為概念，在台中國美館商圈旁開設 Retro/mojocoffee，透露了 mojocoffee 將朝向品牌化方向經營的策略。以 Retro「返璞復刻、承先啟後」一詞為精神的 Retro/mojocoffee 咖啡館，延續 mojo 在視覺與品味上的成功元素，咖啡則改以不同沖煮方式的單品咖啡為主角，異於 mojocoffee 強調多種義式咖啡口感，為喜歡單純咖啡風味的味蕾帶來更純粹的選擇。在空間規劃的部分，Scott 將二樓空間定義為圖書館式的共桌分享區，互不認識的人也可以共用一張桌子喝咖啡、看書或聊天，拉近彼此距離。一樓除了是舒適的咖啡廳，周六晚間的黃金時段還會提早打烊，規劃收費的音樂表演活動，邀請國內外一流樂團演出，頗受樂迷歡迎，啟發不少咖啡館同業紛紛跟進，在當時，台中的咖啡館便開始盛行舉辦各種風格的音樂活動。可惜的是，2011 年，台中市政府以法令稅務問題頻頻關切 Retro/mojocoffee，甚至要求 Scott 需繳納高額稅金及罰款，令台中眾多的咖啡館同業、音樂工作者及樂迷大表不滿，直指這是台中市政府在阿拉夜店

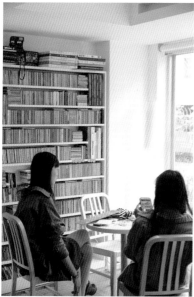

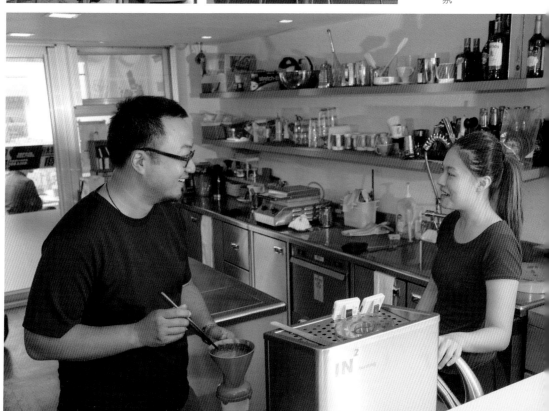

1 2
3

1. 櫃上擺放了上千張主人收藏的 CD，令人印象深刻。
2. 木質桌椅配上藝術家的繪畫創作，簡雅而不單調。
3. Scott 習慣讓工作夥伴有適度的發揮空間，創造氣氛良好的工作文化。

火災後的過度反應,對台中音樂文化造成傷害,尤其是像 mojocoffee 這樣長期默默推廣音樂的咖啡館、PUB、Live 表演空間等。直至近期,Scott 才與台中市政府找到轉圜的空間,得以繼續在 mojocoffee 舉辦音樂活動,讓音樂與咖啡結合。

## 基地型新店 The Factory,
## 傳遞對咖啡與生活的熱愛

在許多同業好友和咖啡迷的期待下,Scott 大手筆在精誠六街購地打造 THE FACTORY/mojocoffee,終於在 2011 年夏天開幕。THE FACTORY/mojocoffee 同樣有經典的空間美學與高水準的咖啡,平常不對外開放的二樓,則規劃了專業烘豆室、咖啡教學教室、點心製作室、訓練中心等專業空間,讓這裡成為店主人振翅逐夢的永續基地。由此可看出 Scott 對 mojocoffee 的構想,絕不只是擴店賺錢而已。新店取名 THE FACTORY(工廠),除了向大導演安迪沃荷(Andy Warhol)的工作室「THE FACTORY」與電影「FACTORY GIRL」致敬,同時也期許 mojocoffee 不僅是咖啡廳或咖啡豆的供應廠商,更是咖啡文化與 mojo 精神的核心基地。

在 THE FACTORY/mojocoffee 開幕的同一天,2003 年於大業路開幕的 mojocoffee,因房東頻繁換人且租金高漲的壓力,熄燈歇業。雖然要告別陪伴 Scott 打下第一片江山的老朋友令他相當不捨,但在斥資打造 THE FACTORY/mojocoffee 後,決定讓 mojocoffee 功成身退,也等於拿掉壓力鍋裡最不穩定的未爆彈,讓 Scott 可以更專注在課程教育、品牌經營與家庭生活,對他與 mojocoffee 來說,都是再正確不過的選擇。

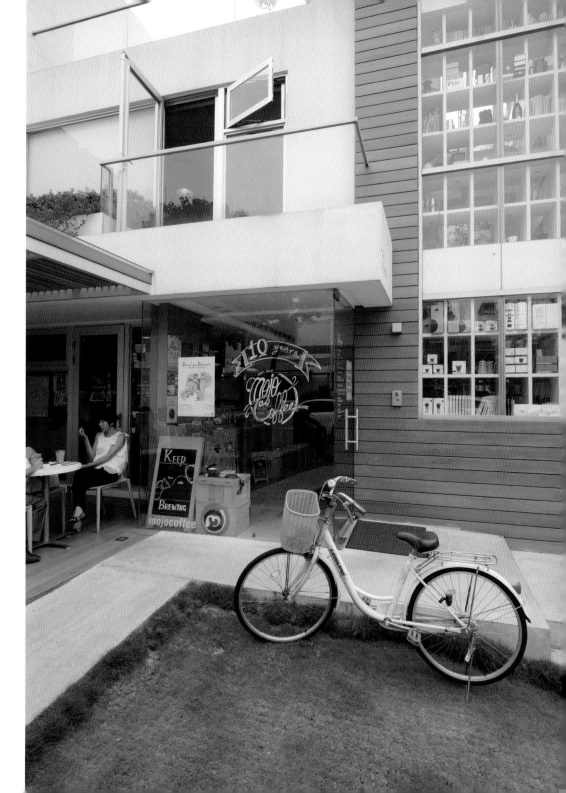

## 自家咖啡豆風味出眾，迅速建立市場口碑

並非咖啡業界出身的 Scott，11 年來共開設了 mojocoffee、Retro/mojocoffee、THE FACTORY/ mojocoffee、Mojo Modern 四間店，每間都延續了 mojocoffee 成功的咖啡品味與空間氛圍，也分別擁有不同的獨特韻味。在不容妥協的咖啡部分，Scott 不只是台中少數能持續從世界各地找來優質咖啡豆，又能自己選豆、配豆與烘豆的咖啡館老闆，他對咖啡的風味口感更有其獨特的詮釋方式，以甜味較鮮明的中深焙豆為主角，咖啡入口後，有股近似巧克力的甘甜，再帶點舒服的天然果酸香，風味迷人又好辨認，因而受到海內外客人的喜愛。像是電影「蜘蛛人」男主角陶比麥奎爾（Tobey Maguire）來台中時，曾在 THE FACTORY/mojocoffee 一口氣喝了好幾杯咖啡，深怕以後沒機會重遊台灣，再也喝不到這麼好的咖啡，由此可見 mojocoffee 的咖啡品質不在話下。目前，各地都有不少咖啡迷會指定購買 mojocoffee 的咖啡豆；在台中、彰化、香港等地，還有多處餐廳、麵包店與餐廳與 mojocoffee 合作，在店內選用 mojoblend 咖啡豆等多款咖啡產品。

THE FACTORY
/ mojocoffee

## 空間強調明亮質感，分享收藏展現主人品味

至於空間方面，Scott 則交給信任的設計團隊操刀，自己則是先透過大量閱讀、網路搜尋與出國旅遊等方式收集構想，再與合作多年的設計團隊充分溝通後，由他們發揮執行。在 mojo 系列的每一間店裡，均以大量的玻璃、木材和漆白牆面為空間基調，再將一片挑高的牆面規劃成讓人印象深刻的展示格架，格架中會放上 Scott 個人收藏的書籍、音樂，以及 mojocoffee 自家咖啡豆、掛耳包，還有嚴選的咖啡沖煮器具、藝術家作品等，以店主人的興趣

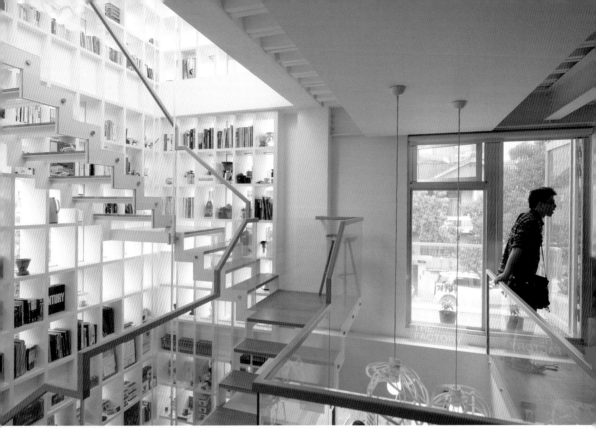

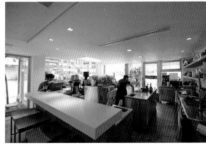

1
2　3
　　4

1. 不只咖啡具特色，空間設計也始終保持 mojo 風格。2.明亮光線在空間內穿透流動，帶來舒適的視覺效果。3.佔一樓1/2面積的工作區與吧台，創造極佳的互動空間。4.桌椅保持單一風格，讓享用咖啡的氛圍更顯安定寧靜。

和品味來豐富咖啡館的空間氛圍。也因此有不少年輕客群
們喜歡來到這裡，不只可以喝到風味醇厚的多款義式咖
啡，也能自在地聆聽音樂、閱讀與好友談天，度過輕鬆的
時光。

## 經營心法──減量行銷與權限下放

　　曾到紐約攻讀 MBA 的 Scott，深受管理學大師彼得．
杜拉克的影響，他曾說道：「處在劇烈變動的時代，我們
無法左右變革、我們只能走在變革前面」。在競爭激烈的
台灣咖啡館戰場中，Scott 相當注重「變革管理」的重要
性，在幾次大環境產生變化之前，Scott 與 mojo 團隊都
已預先做好準備，甚至帶頭變革。其中影響最多人的就屬
減量行銷，以及權限下放的團隊合作模式。

　　Scott 提倡的減量行銷，與時下餐飲業偏好複合式營運
的趨勢截然不同。他認為，與其為了增加客群而投入更多
資源，不如在正確的地方投入有限資源，用更好的品質與
更具特色的商品，吸引更多鎖定的客層上門消費，將能

1　2
　　3

1. 招牌卡布奇諾風味醇厚，搭配烈日鬆餅更具幸福感。2. 選用設計性較高的質感燈具，讓整體空間更加分。3. 擺放店家名片的小空間帶點趣味性，更有親切感。

掌握的客群極大化，就能用較經濟的方式創造高利潤與回報。其理念就像「Less is more」，事情越少，專注度越高，表現當然越好！因此，這裡的咖啡以能喝出本味的單品咖啡、卡布奇諾、espresso 等基本款為主，若要喝視覺效果取勝的咖啡就得到其他店家。此外，店裡也嚴格規定不招待 12 歲以下的兒童進入消費，雖然流失家庭客群，卻能為重視氛圍的客人們留下了更舒適的空間，提高他們對 mojo 的品牌忠誠與再次消費的意願。此外，工作團隊可以更專心為客戶服務，毋須擔心孩童在店內的安全問題。

mojo 團隊目前共有 15 人，Scott 不以一成不變的方式規範管理，他習慣在大量又廣泛的閱讀裡找到相關知識，再從實際狀況中歸納出理想的工作文化，讓他能持續找到品味相近、理念相當的夥伴。此外，Scott 也懂得把權限與職責交給夥伴處理，讓他們在工作中有適度的發揮空間，甚至能自己找到問題的解決方法。從吧台區的 Barista、Senior Barista 到負責對外教學的 Trainer 等夥伴，都能融入 mojo 的節奏且不斷向上，創造氣氛良好且有效率的工作文化。

## 回歸初衷，找回生活的樂趣

建立了 mojo 團隊的工作制度與文化之後，過去每天從早忙到晚的 Scott，終於有了更多的時間能與家人相處，工作的重心也因此轉移到咖啡文化推廣、教育訓練等方面，像是舉辦專業級的咖啡課程、協助對咖啡有興趣的人圓夢開店等。此外，他還擔任亞洲大學咖啡研究社的指導老師，把精品咖啡的知識與文化往下紮根，讓自己不只是個咖啡館經營者，更像是傳播咖啡文化與歡樂生活的傳道士。

THE FACTORY / mojocoffee

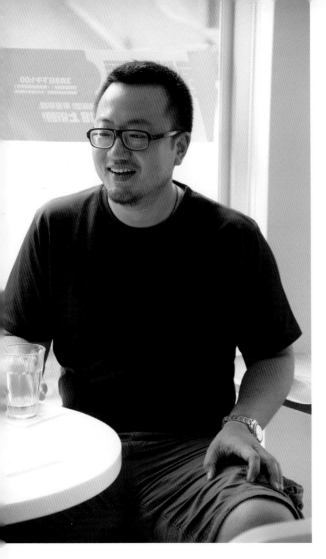

「全心投入，別忘了保持熱情。
廣泛閱讀更能幫助你找到專屬的
道路。」

### ① 老闆的一天

**平日**

| 07：00 | 起床 |
| 07：30 | 帶孩子上學 |
| 08：30 | 前往 THE FACTORY 準備開店 |
| 09：00 | 教育訓練、店務處理、與夥伴討論各種規劃 |
| 11：00 | 健身房 |
| 13：00 | 處理上午未完成工作 |
| 16：00 | 回家 |
| 19：00 | 不定期到 Retro/mojocoffee 晃晃 |
| 22：30 | 就寢 |

※ 開閉店的工作由其他人員負責。
▲ 每天平均工作時間：6.5 小時

**假日**

| 07：00 | 起床 |
| 08：30 | 前往 THE FACTORY 準備開店 |
| 09：00 | 教育訓練、店務處理、與夥伴討論各種規劃 |
| 11：00 | 健身房 |
| 13：00 | 處理上午未完成工作 |
| 16：00 | 回家 |
| 19：00 | 不定期到 Retro/mojocoffee 晃晃 |
| 22：30 | 就寢 |

※ 開閉店的工作由其他人員負責。
▲ 每天平均工作時間：6.5 小時

### Scott

1978 年生，經營咖啡館資歷十一年
有工業工程學士與行銷碩士的學術背景，從學
生時期便開始鑽研咖啡的各種知識與技巧。
2003 年在台中開設 mojocoffee，至今已陸續
開過四間 mojocoffee 家族咖啡館，並提供自
家咖啡豆給台港兩地多間餐飲店。

## THE FACTORY/ mojocoffee

電話：04-2328-9448

地址：台中市西區精誠六街 22 號

營業時間：09：00 ～ 18：00

座位：60 席

店鋪面積：約 40 坪

主要菜單：單品咖啡、鬆餅

平均消費額：300 元

網址：www.mojocoffee.com.tw

## 創業情報

開業時間：2003/5

籌備時間：1 年

創業資金：200 萬

資金來源：個人存款 20％、家人投資 80％

收支平衡：創業後 10 個月

員工人數：15 人

平均月營收：不便透露

客層資料：

男生（40 ％）　女生（60％）

☐ 20 歲以下 ☑ 21~30 歲 ☑ 31~40 歲 ☐ 41 歲以上

☐ 社區客群 ☐ 外來遊客 ☐ 上班族 ☑ 學生 ☐ 自由業

☑ 個人或散客 ☐ 團體聚會 ☐ 家庭聚餐

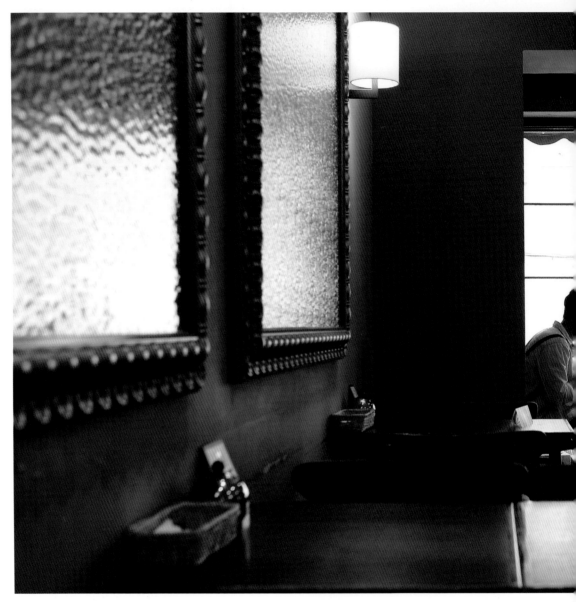

 12 以熱甜點當基底，用「溫度」闖出嶄新道路

 caldo café 咖朵咖啡

隱身在台北東區靜巷的 caldo café，外觀並不特別亮眼，卻彷彿有股魔力，吸引著人們的腳步。而這股魔力，即來自溫熱的舒芙蕾。「caldo」在義大利語是溫暖、溫度的意思，中文音譯成咖朵，朵是雲朵，代表店裡的主角舒芙蕾，咖即咖啡。許多咖啡店主打最好喝的咖啡，而 caldo café 卻不以此做為主軸，而是把咖啡放第二線，甜點才是主角。這是一間以熱甜點、現烘咖啡，傳遞溫度的咖啡館。

## 每段歷程都是經營的養分

談到 caldo café 的誕生，得先從老闆李家銘如何踏進咖啡世界說起。15 年前，從事會計工作的家銘，在台北最早的義式咖啡館「CAFÉ OLÉ 歐雷咖啡」喝到生平第一杯 Latte 及起司蛋糕，當時的他不懂如何品味咖啡，只是單純覺得很好喝，倒是那塊起司蛋糕讓他開了眼界，不斷讚嘆：「哇！好濃郁！」而讓他印象深刻。由於會計工作太枯燥，熱愛挑戰的他，後來辭職跑到 CAFÉ OLÉ 打工，雖然入不敷出，卻深深覺得咖啡館就是他的家，苦熬多年後，終於當上了店長。

CAFÉ OLÉ 是一間頗負盛名的專業咖啡館，許多地方會被放大檢視，家銘在擔任店長那幾年，不免遭受到許多批評，但他吸收建言、努力不懈，不斷從失敗中學習，大幅提升自身的專業度。期間曾有位馬來西亞籍的熟客，邀請他到馬來西亞開咖啡館，再度引發了他血液中的挑戰基因，思索不久，便欣然接受這個建議，拎著一只皮箱，就出發了。在馬來西亞，家銘從零開始，自己找原物料廠商、負責裝潢工程等，一步步把店經營起來。三年下來，這間咖啡館成了當地華人的聚集地，名氣大到媒體紛紛來訪，因而認識了不少藝人，其中包括歌手梁靜茹。雖然，

在大馬的事業如日中天，但母親的思念卻讓他毅然決然決定回到台灣，並且決定往後無論是工作或創業，都不再遠離家鄉。正巧梁靜茹剛好想在台投資，便詢問家銘合夥的意願，兩人一拍即合，新的咖啡館因而成立。在 CAFÉ OLÉ 的同意下，也取名為「歐雷」。在經營了五年之後，因為都更計畫的緣故，只好結束營業。之後，家銘沉潛許久，他租了個店面當成倉庫，把所有咖啡館器具都暫時收起，每天都在思考，下一步該怎麼走？當時，還有一位跟隨他的員工，家銘拿出僅剩不多的積蓄，讓員工去學習烘焙咖啡豆、考咖啡杯測師證照，當時的他也不清楚自己為什麼要做這些事？但他相信「Everything happens for reasons」，做了一件事之後，一定會出現另一條路。直到有天，他發現自己原來很喜歡有溫度的東西，於是漸漸找到了經營方向——烘焙是有溫度的，而他也喜歡甜點，而甜點的溫度是什麼呢？他想起曾經吃過的舒芙蕾，溫溫熱熱的，外型和口感又十分有趣，於是便開始學習烘焙甜點的技術。此時，咖啡和熱甜點的構想成型，一家以舒芙蕾為主軸的咖啡館，便重新啟程了。

## 以有老物件重現早期咖啡館的樣貌

　　caldo café 的裝潢為「仿舊」風格，其實就是台灣早期咖啡館的樣子，也就是 15 年前 CAFÉ OLÉ 的模樣，只是細部再做了調整。例如，早期咖啡館的天花板一定要有裝飾線板，木頭桌子也是一樣；還有少不了的一字背沙發，雖然現在店裡選用了造型更漂亮的沙發，但仍維持一字背造型。此外，掛畫也是必要的元素，不過，由於家銘擔心畫作太搶眼，因而牆面僅掛上了畫框。所有元素和早期咖啡館一模一樣，就是家銘記憶中咖啡館的樣貌，只是轉移了時空。

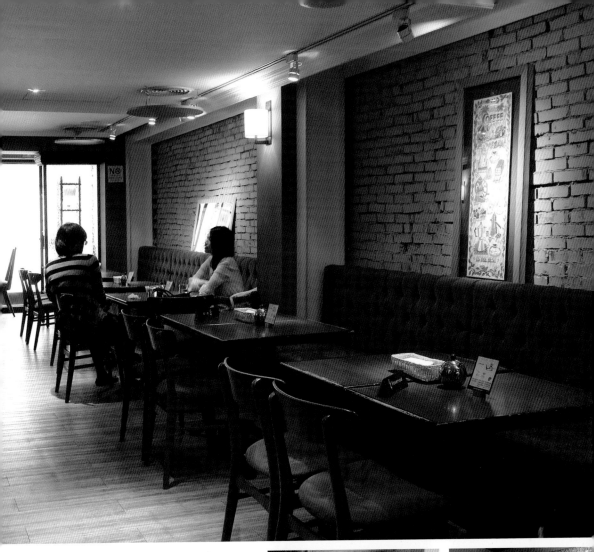

1
2　3

1. 不特別修飾的紅磚牆，反而呈現出樸拙的趣味感。2. 展示著老闆個人收藏的器具，都是讓人有記憶點的物件。3. 牆面僅裝飾畫框，給人乾淨卻不單調的視覺印象。

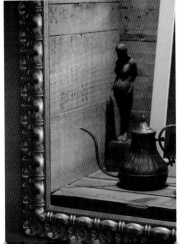

雖然氛圍是懷舊的，但和那種刻意擺設老阿 櫥櫃的空間又不太一樣，店裡的風格和選用的傢俱，都是依家銘的喜好來配置。他特別著重具有記憶點的物件，每個時代都會有一些流行風格，仔細觀察，不難發現同時期咖啡館的共同特性，不論裝潢、氣氛、器具都很相似。就好像近幾年流行北歐風，很多咖啡館便不約而同使用舊木椅。這些都只是時代的流行而已，卻也因而營造了時代的記憶，仔細想想還蠻有趣的。

很多人開店都想一步登天，希望可以花一大筆錢，把每個裝潢的小細節一次到位。家銘卻務實地認為有多少錢便做多少事，空間設計的確需要花費心思，但也要切記，在開店的過程中，即便無法事事盡如人意，像是線收得好不好、管線外露與否……日後想起這些不完美，反而會成為完美的經驗。也因為有了這些遺憾，成功的過程才會變得有價值、有意義。他建議創業開店，不要急著一步登天，就算資金再充足，也不要懷抱這樣的強迫症，心確實要堅定，但也要溫暖地看待任何的不完美，因為這些終將成為最美好的回憶。

caldo café
咖朵咖啡

## 利用高難度的舒芙蕾做為咖啡館的賣點

經過十餘年的觀察，家銘認為現在的咖啡館很難只用咖啡來招攬客人，即使技術再好也不易嶄露頭角。早期人們對咖啡認知不深，掌握的原物料較少，使得店家會試著增進沖煮技術，藉此招攬客人；但隨著時代演進，可以取得的咖啡生豆品質越來越佳，許多店家甚至開始自行烘焙。有了新鮮烘焙的咖啡豆，沖煮技術就只佔百分之二十的關鍵，況且現在都有穩定的機器輔助，只要有好的材料、好的烘焙，怎麼煮都很好喝。也因此，各家咖啡館的咖啡口感都在伯仲之間，若只用咖啡當主打，自然不易顯現出特色。

1　2

1. 新鮮水果製的草莓舒芙蕾，是冬季僅有的限量版。2. 熱伯爵奶茶的厚奶泡加檸檬皮，散發佛手柑香氣。

　　為何會選擇舒芙蕾當 USP（unique selling point）？這是源自家銘樂於挑戰的個性，喜歡可能會失敗的東西，對於完全不會失敗的事物，他反而興趣缺缺。caldo café 的熱甜點，有別於一般以造型取勝的法式甜點，店主人想呈現的甜點，不一定要外觀精緻，但必須能傳遞溫度。舒芙蕾的做法並不容易，當初家銘請益的朋友是位很厲害的甜點師傅，在澳門開了一間名氣不小的甜點店。雖然學到了專業的烘焙技術，但舒芙蕾仍是失敗率高的甜點。即使心裡老是埋怨：「這東西怎麼這麼難搞，好討厭！」但反骨的性格，就愈想要去挑戰它。來到 caldo café 想要品嚐到好吃的舒芙蕾，必須得付出一點耐心等待，畢竟能傳遞溫暖幸福滋味的甜點，是需要時間細心烘焙的。這裡的舒芙蕾共有六種口味，每天還會推出限定款，其他餐點還有巧克力派、鬆餅及輕食等。

## 不一定要會煮咖啡，但絕對要懂財務報表

　　家銘提到，市面上的咖啡館大致可以分成三種。一是小型咖啡館，空間通常不大，老闆自己會煮咖啡，但是 menu 很簡單，通常只有咖啡和蛋糕。這類的咖啡館著重人與人的互動，客人主要是衝著老闆而來。第二種是商業型咖啡館，加入了咖啡以外的元素，像是吸引人的甜點、豐富美味的餐點，或是複合式經營，都可泛稱為 café。經營這類店鋪，對於餐飲的配置、產品的控管、人員的訓練等，都要非常條理具系統，此類型的經營概念其實和會不會煮咖啡並沒有太直接的關聯。第三種是專業咖啡館，極度講究咖啡的味道和技術，這種咖啡館相對稀有，但仍有特定的咖啡玩家們，喜歡聚集在這樣的店裡。家銘認為，除了第三種之外，其餘類型的咖啡館和咖啡的關連性已經很低，咖啡僅佔了餐飲的一小部分，也因此，如果只懂得煮咖啡並不代表開店就會成功。

　　由於專業是會計，家銘覺得不管做任何生意，都要回歸到財物報表。像是成本有其一定結構，若超越結構，就有

玻璃牆將室內與室外景致相連一氣。

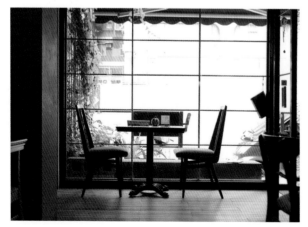

吧台上各項調理器物擺設整齊，也是好風景。

可能影響到其他類別的比例。例如説，房租應占百分之十，就不能因為喜歡某個店面而硬要承租，結果使得房租提高到百分之三十的佔比。那麼，多出來的百分之二十，就只好減縮其他項目，如利潤或食材成本。財務報表等於風險控管，對於店鋪經營來説是一道防火牆，絕不能單憑滿腔熱血和遠大的抱負做生意。

　　最後，家銘建議有意開店的人要多點耐心等待和做好準備。基本工要打好、不躁進，才有辦法成功。所謂「十年磨一劍」，在一家公司若沒有十年的磨練，很難成為一位好主管，開店也是同樣的道理。此外，不管再辛苦，都要想辦法選擇自己所愛的事，唯有如此，才能永遠充滿衝勁。

「練好基本功，穩紮穩打。」

## ⏱ 老闆的一天

**平日**

07：30　起床
09：00　進店處理財務報表，
　　　　其他文書處理
11：00　與店長開會
12：00　準備開店，
　　　　店務忙時擔任吧台手
18：00　下班
23：00　門市打烊

※ 閉店的工作由其他人員負責。
▲ 每天平均工作時間：10 ～ 12 小時

**假日**

07：30　起床
09：00　進店處理財務報表，
　　　　其他文書處理
10：30　與店長開會
11：00　準備開店，
　　　　店務忙時擔任吧台手
18：00　下班
23：00　門市打烊

※ 閉店的工作由其他人員負責。
▲ 每天平均工作時間：10 ～ 12 小時

## 李家銘

1978 年生，經營咖啡館資歷十五年

十幾年前接觸咖啡之後，就深深愛上它，並以之為職志，曾隻身前往馬拉西亞開設咖啡館，成功經驗獲得當地媒體的關注。目前經營的 caldo café 咖朵咖啡，以熱甜點為主打，經營策略一枝獨秀。

caldo café
咖朵咖啡

## caldo café 咖朵咖啡

Shop Data

電話：02-2731-8023

地址：台北市大安區復興南路一段 107 巷 5 弄 2 號

營業時間：12：00 ～ 23：00；假日 11：00 ～ 23：00

座位：38 席

店鋪面積：約 25 坪

主要菜單：甜點、咖啡、輕食

平均消費額：300 元

網址：www.facebook.com/caldocafe

## 創業情報

開業時間：2011/11

籌備時間：6 個月

創業資金：300 萬

資金來源：個人存款 70 %、朋友集資 30 %

收支平衡：創業後 3 年

員工人數：10 人

客層資料：

男生（20 %） 女生（80 %）

☐ 20 歲以下 ☑ 21~30 歲 ☑ 31~40 歲 ☐ 41 歲以上

☐ 社區客群 ☑ 外來遊客 ☐ 上班族 ☐ 學生 ☐ 自由業

☑ 個人或散客 ☐ 團體聚會 ☐ 家庭聚餐

☑ 其他描述：甜點愛好者。

# 風格咖啡館的圓夢故事

夢想很近，或許就在街角的 Cafe。

採訪撰文 | 林弘怡、蔡蜜綺、林四九、陳婷芳
攝　　影 | 許家華、陳家偉、江宗勳、蔡宗昇
發 行 人 | 林隆奮 Frank Lin
社　　長 | 蘇國林 Green Su
總 編 輯 | 葉怡慧 Carol Yeh

**出版團隊**
企劃編輯 | 黃薇之 Vichy Huang
封面設計 | Poulenc
版面構成 | こ ゆう ちゃん、林廷家

**行銷統籌**
業務經理 | 吳宗庭 Tim Wu
業務專員 | 蘇倍生 Benson Su
　　　　 | 陳佑宗 Anthony Chen
業務秘書 | 陳曉琪 Angle Chen
　　　　 | 葉秀玲 Charlene Yeh
行銷企劃 | 朱韻淑 Vina Ju
　　　　 | 康咏歆 Katia Kang

發行公司 | 精誠資訊股份有限公司
　　　　　 105 台北市松山區復興北路 99 號 12 樓
訂購專線 | (02) 2719-8811
訂購傳真 | (02) 2719-7980
專屬網址 | http://www.delightpress.com.tw
悅知客服 | cs@delightpress.com.tw
ISBN：978-986-5740-56-6
初版一刷 | 2014 年 8 月
建議售價 | 新台幣 330 元

國家圖書館出版品預行編目資料

風格咖啡館的圓夢故事 / 悅知編輯團隊著 . – 初
版 . – 臺北市：精誠資訊，2014.08
　　面；　公分
ISBN 978-986-5740-56-6( 平裝 )

1. 咖啡館 2. 創業 3. 個案研究

991.7　　　103012997

建議分類 | 商業理財・生活風格

# Cafe Coupon 讀者專屬優惠

## 優惠券
### Topo+Café 拓樸本然咖啡店
www.facebook.com/topocafe

憑此券至門市單點飲料
可享 9 折優惠

優惠日期至 104 年 6 月 30 日止
每人每次限用乙張，影印無效

請沿虛線剪下 ✂

## 優惠券
### caldo café 咖朵咖啡
www.facebook.com/caldocafe

憑此券至門市消費
可享 9 折優惠

優惠日期至 104 年 6 月 30 日止
每人每次限用乙張，影印無效

請沿虛線剪下 ✂

## 優惠券
### Mapper Café 脈博咖啡
www.facebook.com/MapperCafe

憑此券至門市消費可免費兌換
小路餅乾乙份或叉匙餅乾乙組

優惠日期至 104 年 6 月 30 日止
每人每次限用乙張，影印無效

# Cafe Coupon 讀者專屬優惠

## Topo+Café 拓樸本然咖啡店

www.facebook.com/topocafe
台北市士林區中山北路七段 38 巷 7 號
02-2876-9337

**本券使用說明**
- 優惠日期至 104 年 6 月 30 日止。
- 每人每次限用乙張,不得與其他優惠併用,本券影印無效。
- 此券為《風格咖啡館的圓夢故事》購書專屬優惠活動,caldo cafe 保有異動權益。

## caldo café 咖朵咖啡

www.facebook.com/caldocafe
一店:台北市復興南路 1 段 107 巷 5 弄 2 號
02-2731-8023
二店:台北市敦化南路一段 190 巷 16 號
02-2721-8895

**本券使用說明**
- 優惠日期至 104 年 6 月 30 日止。
- 每人每次限用乙張,不得與其他優惠併用,本券影印無效。
- 此券為《風格咖啡館的圓夢故事》購書專屬優惠活動,caldo cafe 保有異動權益。

## Mapper Café 脈博咖啡

www.facebook.com/MapperCafe
台中市西區民權路 225 巷 13 號 1 樓
04-2301-3485

**本券使用說明**
- 優惠日期至 104 年 6 月 30 日止。
- 每人每次限用乙張,不得與其他優惠併用,本券影印無效。
- 此券為《風格咖啡館的圓夢故事》購書專屬優惠活動,Mapper Cafe 保有異動權益。

# Cafe Coupon 讀者專屬優惠

## 優惠券
### 本東畫材咖啡
www.facebook.com/chinluns

憑此券至門市消費飲料、餐
點可享 9 折優惠

優惠日期至 104 年 6 月 30 日止
每人每次限用乙張，影印無效

請沿虛線剪下 ✂

## 優惠券
### Masa Loft 瑪莎羅芙
www.facebook.com/pages/
Masa-Loft/252064554978678

憑此券至門市消費
可免費兌換手工餅乾乙份

優惠日期至 104 年 6 月 30 日止
每人每次限用乙張，影印無效

請沿虛線剪下 ✂

## 優惠券
### Mi'S 謎思咖啡
www.facebook.com/MISCOFFEE

憑此券至門市可享 85 折優惠
或免費兌換 espresso 乙杯

優惠日期至 104 年 6 月 30 日止
每人每次限用乙張，影印無效

# Cafe Coupon 讀者專屬優惠

## 本東畫材咖啡

www.facebook.com/chinluns
高雄市新興區民有街 86 號
07-201-8566

**本券使用說明**
● 優惠日期至 104 年 6 月 30 日止。
● 每人每次限用乙張，不得與其他優惠併用，本券影印
　無效。
● 此券為《風格咖啡館的圓夢故事》購書專屬優惠活動，
　本東畫材咖啡保有異動權益。

## Masa Loft 瑪莎羅芙

www.facebook.com/pages/
Masa-Loft/252064554978678
台南市東區大學路西段 53 號 3 樓
06-275-9318

**本券使用說明**
● 優惠日期至 104 年 6 月 30 日止。
● 每人每次限用乙張，不得與其他優惠併用，本券影印
　無效。
● 此券為《風格咖啡館的圓夢故事》購書專屬優惠活動，
　謎思咖啡 保有異動權益。

## Mi'S 謎思咖啡

www.facebook.com/MISCOFFEE
高雄市前金區市中一路 167 號
07-201-0188

**本券使用說明**
● 優惠日期至 104 年 6 月 30 日止。
● 每人每次限用乙張，不得與其他優惠併用，本券影印
　無效。
● 此券為《風格咖啡館的圓夢故事》購書專屬優惠活動，
　謎思咖啡 保有異動權益。
● 本優惠券亦適用於 Mi's Mate。（地址：高雄市苓雅
　區新光路 24 巷 21 號）

# 讀者回函
風格咖啡館的圓夢故事

感謝您購買本書，為提供您更好的服務，麻煩您撥冗回答下列問題，以做為我們日後改善的依據。
請將回函寄回台北市復興北路 99 號 12 樓（免貼郵票），悅知文化感謝您的支持與愛護！

姓名：＿＿＿＿＿＿＿＿＿ 性別：□ 女　□ 男 生日：民國＿＿年＿＿月＿＿日
聯絡電話：( 白 )＿＿＿＿＿＿＿＿( 夜 )＿＿＿＿＿＿＿＿
電子郵件（請以正楷書寫）：＿＿＿＿＿＿＿＿＿＿＿＿＿＿＿＿＿＿＿
通訊地址：□□□ - □□＿＿＿＿＿＿＿＿＿＿＿＿＿＿＿＿＿＿＿

● 請問您如何得知本書？
□ 實體書店 □ 網路書店 □ EDM □ 電子報 □ 親友推薦 □ 其他＿＿＿＿＿＿＿＿

● 請問您在何處購買本書？
□ 實體書店，請問是哪一家：□ 誠品 □ 金石堂 □ 法雅客 □ Page One □ 紀伊國屋 □ 其他＿＿＿＿
□ 網路書店，請問是哪一家：□ 博客來 □ 金石堂 □ 誠品 □ 華文網 □ 其他＿＿＿＿＿＿
□ 其他通路

● 您覺得本書的品質及內容如何？
內容：□ 很好 □ 佳 □ 好 □ 尚可 □ 待加強 原因：＿＿＿＿＿＿＿＿＿＿＿＿
印刷：□ 很好 □ 佳 □ 好 □ 尚可 □ 待加強 原因：＿＿＿＿＿＿＿＿＿＿＿＿
價格：□ 偏高 □ 高 □ 合理 □ 低 □ 偏低 原因：＿＿＿＿＿＿＿＿＿＿＿＿

● 您願意收到我們發送的電子報，以得到更多書訊及優惠嗎？
□ 願意 □ 不願意

● 請問您認識悅知文化嗎？
□ 第一次接觸 □ 購買過悅知其他書籍 □ 上過悅知網站 www.delightpress.com.tw □ 有訂閱悅知電子報

● 您希望能夠獲得以下哪一咖啡館「一日店員」的實習機會？（若不想參加體驗活動，請無需勾選）
□ hi，日楞 Ryou Café（共 2 名）□ Mapper Café 脈博咖啡（共 2 名）□ MiS 謎思咖啡（共 3 名）
為什麼？＿＿＿＿＿＿＿＿＿＿＿＿＿＿＿＿＿＿＿＿＿＿＿＿＿＿

※ 回函活動時間即日起 ~2014/12/31 止，以郵戳為憑。活動結束後，將抽出 7 名幸運讀者，並以電話通知。

SYSTEX
making it happen 精誠資訊 |  悅知文化 Delight Press

# 精誠公司悅知文化　收

## 105 台北市復興北路99號12樓

- - - - - - - - - - - - - - - - - - - （ 請沿此虛線對折寄回 ） - - - - - - - - - - - - - -

夢想很近，
或許就在街角的咖啡館。

悅知文化
Delight Press